V.2648.
+81.C.

TRAITÉ DE MIGNATURE,

POUR APPRENDRE aisément à Peindre sans Maistre.

AVEC LE SECRET de faire les plus belles Couleurs, l'Or bruny, & l'Or en Coquille.

TROISIESME EDITION.
Reveuë, corrigée & augmentée, par l'Autheur.

A PARIS,
Chez CHRISTOPHE BALLARD,
ruë Saint Jean de Beauvais,
au Mont-Parnasse.

M. DC. LXXXXVI.
Avec Privilege du Roy.

A
MADEMOISELLE
FOUCQUET.

ADEMOISELLE,

Ie sçay que vous imitez les grands & rares exemples de Madame vostre mere, & que vous ne negligez pas les moindres; C'est ce qui me per-

á ij

EPISTRE.

stade que vous tenez d'Elle jusqu'au talent, & à l'inclination de Peindre en Mignature, & qu'ainsi ce petit Traité ne vous sera point desagreable. Ce n'est pas que je veüille croire que vous ayez besoin des facilitez qu'il indique aux apprentifs de cét Art. puisque vous pourrez quand il vous plaira, MADEMOISELLE, vous y perfectionner par des Leçons des plus Sçavans Peintres du monde, qui font trop de gloire d'estre vos Serviteurs, pour ne pas s'estimer heureux de pouvoir se dire vos Maîtres. L'on pourra me faire passer pour bien habile, du moins pour trop hardy, & peut-estre pour tous les deux, de donner à un petit Livre le plus grand Ornement dont les meilleurs Autheurs pourroient embellir leurs Chefs-d'œuvres, Je veux dire, MADEMOISELLE,

EPISTRE.

l'honneur de paroître au jour sous voſtre protection. En effet, j'auray trouvé par là le ſecret de tromper l'Eſprit, comme la Peinture trompe les Yeux; Car je ne doute pas que ceux qui verront icy voſtre illuſtre Nom, n'ayent une haute idée de mon Ouvrage, & qu'ils ne le prennent pour ce qu'il n'eſt pas; Mais enfin MADEMOISELLE, je prends la liberté de vous l'offrir tel qu'il eſt, non pas comme un preſent; car les gens de ma ſorte n'en font point aux Perſonnes de voſtre qualité; mais comme une choſe qui vous eſt deuë, & que je ne pourrois diſtraire de voſtre illuſtre Maiſon, ſans commettre un eſpece de larcin, luy appartenant comme je fais; l'ay eû l'honneur d'y être élevé dés mes premieres années, & je ſouhaiterois celuy d'y pouvoir finir mes jours, avec

EPISTRE.

toute la fidelité, le zele, & la soûmission que doit avoir pour vous,

MADEMOISELLE,

Vôtre tres-humble, tres-
obeïssant, & tres-obligé
serviteur, C. B.

AU LECTEUR.

AFIN de prevenir le chagrin qu'auroient peut-estre contre moy les sçavans Peintres, que la curiosité pourroit engager à la lecture de ce petit Assemblage d'Avis. Le premier que je donne, c'est que je ne l'ay pas fait pour eux, mais bien pour ceux qui sont encore, ce que les Ances, les Guerniers, & les Benards ont esté une fois en leur vie, je veux dire Apprentifs, avec cette difference neanmoins, que ceux-là estoient élevez par de sçavans Maistres, & que plusieurs de ceux-cy n'en ont point eû du tout; Comme des Religieuses, qui bien souvent n'ont pas cette commodité, non plus

á iiij

AV LECTEVR.

que des personnes de qualité qui veulent couler quelques heures du Jour dans cét agreable Exercice, particulierement à la Campagne, où l'on ne peut se donner guere d'employ plus honneste ny plus divertissant que celuy-là, & où il n'est pas si aisé de trouver des Maistres, que d'avoir un Livre; en un mot en tous lieux, & en toutes conditions, il y a beaucoup de personnes qui ont plus d'inclination pour cét Art, que de moyen de le cultiver. J'en citeray un exemple qui m'a donné lieu de rendre communes à tous, les Instructions qui estoient particulieres pour quelques personnes de qualité, à qui j'eûs l'honneur de montrer il y a deux ou trois ans, mais trop peu de temps pour les rendre sçavantes; car je fus obligé de les quitter, sans qu'elles quittassent pourtant la volonté d'apprendre. Elles continuerent donc à peindre, me proposant leurs difficultez par écrit; j'y répondois de même, le plus clairement qu'il m'estoit possible; & il est vray que cette

AV LECTEVR.

maniere de les inſtruire réüſſit avec tant de bon-heur qu'elles travaillent mieux aujourd'huy que beaucoup d'autres qui travaillent fort bien. Et comme elles ſçavent par experience l'utilité de ces Enſeignemens qui ſont peu de choſe dans la verité; mais pourtant fort methodiques & fort intelligibles, elles ont voulu abſolument que je les donnaſſe au public, m'aſſeurant qu'ils en devoient eſtre bien reçûs, & que pour peu qu'on euſt d'intelligence de la Peinture, ou même d'inclination ſans intelligence; on pouvoit tres-facilement apprendre avec ce Livre, qui commence pour ainſi dire par l'A B C, de la Mignature, puiſque je n'ay oublié d'y marquer juſques aux moindres circonſtances : Je pourray eſtre ennuyeux en cela, mais je vous declare que c'eſt contre mon inclination, je ne prétens geſner perſonne; Ceux qui en ont l'uſage, & qui les ſçavent déja, ſont en liberté de ne les pas lire, & ceux qui les ignorent ſe-

AV LECTEVR.

ront bien-aises de les apprendre. Enfin cette maniere de particulariser ainsi les choses, convenoit au dessein que j'ay d'instruire les personnes qui n'ont que peu ou point du tout de commencement, & qui sans doute n'en apprendroient guere, si l'on debutoit par leur faire la definition, & leur traiter de cét Art aussi sçavamment que Vincy, du Fresnoy, & bien d'autres ont fait; Car ce seroit bien le moyen de leur en faire connoistre les Beautez, mais non pas celuy de leur en donner la Pratique; & c'est comme qui voudroit apprendre l'Italien à un Anglois en le parlant fort élegament devant luy, sans le luy expliquer; & sans l'enseigner par regles. Au reste je n'en garde point d'autres dans ce Livre, que celle que je me suis prescrite, de dire tout ce que je sçay de la Mignature, mêmes jusques à la maniere de faire les Couleurs les plus fines; c'est un secret que l'on a tiré d'un des plus grands Peintres d'Italie; pour l'avoir il fal-

AV LECTEVR.

lût employer le credit, & toute l'adresse d'une personne de la premiere qualité chez qui il travailloit; encore ne le donna-t'il qu'avec peine, & je croy qu'il l'auroit refusé s'il eust crû qu'on dût un jour en faire part au Public: En effet, je trouve qu'il avoit quelque raison, puisque c'est un assez grand avantage d'avoir seul le secret de pouvoir faire soy-même, & à peu de frais, ce qui coûte cent francs & cinquante écus l'once. Un plus interessé que moy en garderoit le secret pour luy seul; mais comme je ne l'ay point sçeu avec obligation de le taire, & que d'ailleurs je n'ay graces à Dieu, ny envie, ny même besoin de faire ma Fortune en Peinture; j'en donne ce moyen sans regret, & sans scrupule à qui s'en voudra servir. Et je le fais d'autant plus volontiers, que l'art de peindre est celuy des honnestes Gens, & qu'ainsi j'ay sujet d'esperer qu'il y en aura plus de ceux-là que d'autres, qui joüiront du fruit de mon travail, aussi bien que plusieurs

AV LECTEVR.

Perſonnes Religieuſes, auſquelles je ſeray tres-aiſe d'avoir pû rendre quelqu'agreable ſervice, dont je me tiendray bien payé ſi elles ont la bonté de m'obtenir de Dieu la grace de peindre ſon Image & ſes vertus dans mon cœur; avec des traits de charité qui ne s'effacent jamais.

J'ay encore ajoûté à ce petit Traité la veritable Methode de faire l'Or en Coquille, & l'Or bruny, pour des Bordures; & bien que cela ne ſoit pas une dépendance de la Mignature, s'en eſt toute-fois un Ornement; & en tout cas le ſçavoir faire, eſt une choſe qui peut ſervir, & qui ne peut nuire.

A. M. B.
SUR SON LIVRE.

L'ON ne sçauroit donner d'Eloge
A l'Ouvrage de nostre Autheur,
Qui ne cedde & qui ne déroge,
De ce qu'on doit à son Labeur:
C'est un Docteur en Mignature,
Vn Maistre sçavant en Peinture.
L'on ne sçauroit le surpasser:
Ie tiens qu'on ne peut mieux in-
 struire,
A moins que de recommencer,
Et sans le faire aussi, je ne sçaurois
 mieux dire.

<div style="text-align:right">M. D. M.</div>

AU MESME.

L'Autheur de ce Livre a fait voir
Son Esprit bien-faisant, autant que son sçavoir:
Car ses soins obligeans nous font justement dire,
Et sans flatterie, & sans fart,
Qu'il a trouvé dans ce bel Art,
Vn nouvel art de nous instruire.
Il sçait au moindre advis, le plus grand allier,
Avec les Ecoliers, Ecolier il veut estre,
Mais pour faire ainsi l'Ecolier
Il faut qu'il soit un sçavant Maître.

V. C.

EXTRAIT
DU PRIVILEGE DU ROY.

PAR Grace & privilege du Roy, donné à Paris le troisiéme jour de Fevrier 1682. Signé, LE PETIT, & scellé du grand sceau de cire jaune: Il est permis à CHRISTOPHE BALLARD d'imprimer, ou faire imprimer, vendre & debiter un Livre intitulé, *Traité de la Mignature*, dans lequel on peut aisément apprendre à peindre sans Maître, avec le Secret de faire les plus belles Couleurs, l'Or bruny, & l'Or en Coquille ; En tel Volume, Marge ou Caractere, & autant de fois qu'il voudra, & ce durant le temps & espace de six années consecutives, à compter du jour qu'il sera achevé d'imprimer : Avec deffenses à tous Imprimeurs, Marchands Libraires, & autres, d'imprimer, vendre, & debiter ledit Livre sous pretexte

de changement, augmentation, correction, en quelque sorte & maniere que ce soit, sans le consentement dudit BALLARD, ou de ceux qui auront droit du luy, à peine de trois mille livres d'amende, confiscation des exemplaires contrefaits, & de tous dépens, dommages & interests, ainsi qu'il est plus au long porté par ledit Privilege.

Regiſtré ſur le Livre de la Communauté des Marchands Libraires & Imprimeurs de Paris le trentiéme jour d'Octobre mil ſix cens quatre-vingt deux.

Signé, A N G O T.

Achevé d'imprimer le dernier Avril mil six cens quatre-vingts six, pour la premiere fois depuis le Privilege obtenu.

Les Exemplaires ont eſté fournis.

TRAITÉ
DE
MIGNATURE.

I.

E n'entreprens point de faire icy l'Eloge de la Peinture, plusieurs sçavans Hommes qui ont si heureusement traité de l'Excellence & de la Noblesse de ce bel Art, ont travaillé pour moy, puisque ce qu'ils en ont dit en general, convient aussi en particulier à la Mignature; J'ajoûteray seulement en peu de mots ce qui la distingue des autres peintures.

A

Elle est plus delicate.

Elle veut estre regardée de prés.

On ne la peut faire aisément qu'en petit.

L'on ne travaille que sur du Veslin, ou sur des Tablettes.

Et les Couleurs ne sont detrempées qu'avec de l'Eau gommée.

Pour y bien réüssir, il faudroit sçavoir parfaitement dessigner : Mais comme la pluspart des gens qui s'en mêlent, le sçavent peu ou point du tout, & qu'ils veulent avoir le plaisir de peindre sans se donner la fatigue d'apprendre le Dessein, qui est en effet un Art dans lequel on ne devient sçavant qu'avec beaucoup de temps, & que par un continuel exercice, on a trouvé des Inventions pour y suppléer, par le moyen desquelles on desseigne sans sçavoir desseigner.

II.

La premiere est de Calquer, c'est à dire, que si l'on veut faire en Mi-

gnature une Estampe, ou un Dessein, il en faudra noircir le dessous, ou un autre papier avec un crayon noir, en le frottant bien fort avec le doigt envelopé d'un linge; en suitte on passera legerement le linge pardessus, afin qu'il n'y reste point de poudre noire qui puisse gâter le Velin où l'on veut peindre, & sur lequel on attachera l'Estampe, ou le Dessein avec quatre épingles, pour empécher qu'il ne change de place, & si c'est un papier que l'on ait noircy, on le mettra entre le Veslin & l'Estampe, le costé qui sera noircy, sur le Veslin; puis avec une épingle ou une éguille dont la pointe sera émoussée, on passera par dessus tous les principaux Traits de l'Estampe, ou du Dessein, les Contours, les Plis des Draperies, & generalement sur tout ce qu'il faut distinguer l'un d'avec l'autre, appuyant assez pour que les traits soient marquez sur le Veslin qui sera dessous.

III.

La Reduction au petit pied, est une autre Maniere propre pour ceux qui sçavent un peu desseigner, & qui veulent copier quelques Tableaux, ou autre chose que l'on ne sçauroit Calquer: Elle se fait ainsi, on divise sa piéce en plusieurs parties égalles, par petits Carreaux que l'on marque avec du Fusin, si elle est claire & que le noir y puisse paroistre, ou avec de la Craye blanche si elle est trop brune; apres quoy, l'on en fait autant & de pareille grandeur sur du papier blanc, où il faut le desseigner; parce que si on le faisoit d'abord sur le Veslin, comme l'on ne reüssit pas tout d'un coup, on le saliroit par de faux traits ; mais lors qu'il est au net sur le papier on le Calque sur le Vélin, comme j'ay dit cy-dessus. Quand l'Original & le papier sont ainsi reglez, on regarde ce qui est dans chaque Carreau de la piece que l'on veut desseigner, comme une Teste, un Bras, une

Main, & le reste, & où cela est placé; on le met sur du papier de mesme, de cette sorte on trouve où mettre toutes ses Parties, & il ne reste plus qu'à les bien former, & les joindre ensemble. On peut aussi de cette maniere reduire une piece en aussi petit, ou la mettre en aussi grand que l'on voudra, faisant les Carreaux de son papier plus petits ou plus grands que ceux de l'Original, mais il faut toûjours que le nombre en soit égal.

I V.

Pour copier un Tableau ou autre chose de mesme grandeur, on peut encore se servir d'un papier huilé & sec, ou d'une Peau de vessie de cochon fort transparente, on en trouve chez les Batteurs d'or, le Talc fait aussi le mesme effet; on mettra une de ces choses-là sur vostre Piéce, & on verra au travers tous les Traits que l'on y doit tracer, avec un Crayon ou un Pinceau, en suite on l'ostera, on attachera cela

sous du papier ou de Vellin, on expoſera le tout comme une Vitre & l'on marquera ſur ce que l'on aura mis deſſus, avec un crayon ou une aiguille d'argent, tous les Traits que l'on verra tracez ſur ce dont vous vous ſerez ſervy, & qui paroiſtront au travers de la Vitre.

On peut de cette maniere, ſe ſervant de la Vitre, ou d'un Verre expoſé au jour, copier toutes ſortes d'Eſtampes, de Deſſeins, & autres piéces en papier ou veſlin, les mettant & attachant deſſous le papier ou le veſlin ſurquoy vous les voudrez deſſeigner : Cette invention eſt tres-bonne & tres-facile pour faire des piéces d'une meſme grandeur.

Si l'on veut faire regarder les piéces d'un autre coſté, il n'y a qu'à les retourner, & mettre le coſté imprimé ou deſſeigné deſſus la Vitre, & attacher le papier ou veſlin au dos.

C'eſt encore un bon moyen pour copier juſte un Tableau en huile, de don-

ner un coup de pinceau sur tous les principaux traits, avec de la Laque broyée à huile, & d'appliquer sur le tout un papier de mesme grandeur; puis passant la main pardessus, les traits de Laque s'attacheront, & laisseront le dessein de vostre piéce marqué sur le papier, que l'on peut calquer de mesme que les autres. Il faut se souvenir d'oster avec de la mie de pain ce qui sera resté de Laque sur le Tableau avant qu'elle soit seiche.

On peut encore se servir de la Ponce faite avec du charbon pillé mis dans un linge, dont l'on frottera la piéce que l'on veut copier, apres qu'on en aura picqué tous les principaux Traits, & attaché dessous du papier blanc, ou Vellin.

V.

Mais un moyen plus seur & plus facile que tous ceux-là, pour une personne qui ne sçait point desseigner, c'est un Compas de Mathematique, il se fait

d'ordinaire de dix pieces de bois en forme de regles, épaisses de deux lignes, larges d'un demy pouce, & longues d'un pied, ou davantage, selon que l'on en veut tirer des pieces plus ou moins grandes. Pour en faciliter l'usage, j'en mettray icy un Figure avec un éclaircissement de la maniere dont on s'en doit servir.

A
E
 A

 C

B
A

Ce petit Ais marqué d'un A, doit estre de Sapin, couvert de toille, ou de quelque autre estoffe, parce qu'il faut attacher dessus ce que l'on copie, & le Vellin surquoy l'on veut copier. L'on

y plante aussi le Compas avec une grosse épingle par le bout du premier pied B, assez avant pour qu'il soit ferme, & pas tant que cela l'empêche de tourner aisément. Lors qu'on veut tirer du grand au petit, l'on met son Original vers le premier pied marqué par un C, & le Veslin, ou le papier surquoy l'on veut desseigner du costé du dernier pied, marqué par un B, éloignant ou approchant son Veslin à mesure qu'on en voudra faire ou plus grand ou plus petit.

Pour tirer du petit au grand, il n'y a qu'à faire changer de place à son Original & à sa Copie, mettant celle-cy vers le C, & l'autre du costé du B,

Et en l'une & en l'autre maniere, il faut mettre un crayon ou une aiguille d'argent dans le pied sous lequel on place son veslin, & une épingle un peu émoussée dans celuy de l'Original, avec laquelle il faut suivre tous les Traits, la conduisant d'une main, & de l'autre appuyant doucement sur le

crayon, ou sur l'éguille qui marque le Veslin: Quand elle porte assez il n'est n'est pas mesme besoin d'y toucher.

L'on peut aussi tirer de grandeur égalle; mais pour cela il faut planter le compas d'une autre sorte sur l'ais, car il y doit estre attaché par le milieu marqué d'un D; & mettre son Original & sa Copie des deux costez éloignez de ce pied du milieu de la mesme distance, ou de coin en coin, c'est à dire, du C, à l'E, quand les pieces sont grandes. Et l'on peut mesme tirer plusieurs copies à la fois, de diverses & égales grandeurs.

VI.

Voila toutes les facilitez qu'on peut donner à ceux qui n'ont point de Dessein, car pour ceux qui le possedent ils n'ont que faire de tout cela.

Quand donc vostre piéce est marquée sur le veslin, il faut passer avec un pinceau du carmin fort clair pardessus tous les Traits, afin qu'ils ne

puissent s'effacer en travaillant, puis vous nettoyerez voftre veslin avec de la mie de pain, afin qu'il n'y reste point de noir.

VII.

Il faut que voftre veslin soit colé sur une petite planche de cuivre ou de bois, de la grandeur que vous voulez faire voftre piéce, pour le tenir plus ferme & plus étendu; Vous laisserez voftre veslin plus grand d'un doigt tout au tour de voftre Planche pour le coler par derriere; car jamais il ne le faut coler sur ce qu'on peint, parce qu'outre que cela luy feroit faire quelque grimace, c'est que si on le vouloit oster, on ne le pourroit pas, aprés cela on en coupe les petits coins, & on le moüille avec un linge trempé dans de l'eau du beau costé, & l'on met l'autre contre la planche, avec un papier blanc entre-deux, & ce qui déborde on le cole sur le dos de la planche, en tirant également & assez fort pour le bien étendre.

TRAITÉ VIII.

Les Couleurs dont on se sert pour peindre en Mignature, sont.

Du Carmin.
De l'Outremer.
De la Laque de Venize & de Levant.
De la Laque Colombine.
Du Vermillon.
De la Mine de Plomb.
Du Brun Rouge.
De la Pierre de Fiel.
De l'Occre de Ruë.
Du Stil de Grain.
De l'Orpin.
De la Gomme-Gutte.
Du Jaune de Naples.
Du Massicot pasle.
Du Massicot jaune.
De l'Inde.
Du Noir d'Ivoire.
Du Noir de Fumée.
Du Bistre.
De la Terre d'Ombre.
Du Verd d'Iris.

Du Verd de Veſſie.

Du Verd de Montagne ou de Terre.

Du Verd de Mer.

Des Cendres Vertes & bleuës d'Angleterre.

Cendre bleuë.

Blanc de Ceruze de Venize.

Blanc de plomb.

La veritable Ancre de la Chine.

Des Paſtelles de toutes les couleurs.

Pour peindre ſans huille & ſans gome.

Des Coquilles d'or & d'argent fines & fauces.

De l'Or & de l'Argent en feüille fin & faux.

De la Purpurine, Clinquant de toutes les couleurs.

Toutes ſortes de Bronze.

Des Palettes d'Ivoire & Antes pour mettre les Pinceaux.

Boettes d'Ivoires qui contiennent 24. Coquilles d'Ivoires, qui ſe renferme dans la Boette où l'on met les 24. Couleurs pour la mignature.

Les ſept ſortes de Couleurs d'eau

qui s'employent sur les toiles & sur le carton, où l'on voit l'écriture à travers la Couleur.

La Laque liquide.
La Couleur d'eau.
La Couleur jaune.
La Couleur de pré.
La Couleur grise.
La Couleur verte.
La Couleur violette.

Et generalement toutes ces Couleurs dont on se sert pour la Mignature tant en huille qu'en d'étrempe ne se trouvent bien broyées & tres-fines que chez le Sieur Picard Marchand Espicier, demeurant à la Porte de Paris dessous le Grand Chastelet, où estoit cy-devant S. Leufroy, à l'enseigne du Mortier d'Or. Et coustent, sçavoir toutes les Térres & Emaux bien fins, & les Massicots, chacune huit sols l'once, poids de Paris. Pour les Couleurs fines & les liquides, elles n'ont point de prix reglé ; comme l'Outre-mer, le Carmin, les Laques, le

Quermes, & Jaune des Isles de France; Couleurs nouvelles à l'huile & à la Mignature, le Stil de grain, Pierre de Fiel, Cendres vertes & bleuës, les Verds de Vessie d'Iris & l'Inde ; les plus hautes en couleurs sont les plus cheres.

IX.

Comme toutes les Couleurs de Terre & d'autres matieres lourdes, sont toûjours trop grossieres quelques bien broyées qu'elles puissent estre, particulierement pour des Ouvrages delicats à cause d'un certain sable qui y reste: On en peut tirer le plus fin en les délayant avec le doigt en grande eau dans un Godet ; & après qu'elles seront bien détrempées il faut les laisser un peu reposer, puis verser par inclination le plus clair qui viendra dessus dans un autre Vaisseau, ce sera le plus fin, qu'il faudra laisser seicher : & pour s'en servir on le clayera avec l'Eau gommée, comme je diray cy-aprés : Cette invention est tres-bonne sur tout pour le Blanc de

Ceruse, où il y a de la Craye ou Blanc d'Espagne, qui demeure de mesme que ce qui est de plus grossier & de plus pesant dans les autres Couleurs au fond du Godet où on les a détrempées.

X.

Si vous meslez un peu de Fiel de Beuf, de Carpe, ou d'Anguille, particulierement de ce dernier, dans toutes les couleurs vertes, noires, grises & jaunes, vous leurs donnerez un lustre & un éclat qu'elles n'ont pas d'elles-mesme. Il faut tirer le Fiel des Anguilles quand on les écorche, & le pendre à un clou pour le faire seicher, & quand vous voulez vous en servir, il le faut détremper avec Eau de vie, & en mesler un peu dans la couleur que vous devez déja avoir délayée; cela fait aussi que la couleur s'attache mieux au Veslin, ce qu'elle fait difficilement quand il est gras; de plus ce Fiel l'empesche de s'écailler.

XI.

Il y a des couleurs qui se purifient par le feu, comme l'Ocre jaune, le Brun rouge, l'Outremer, & la Terre d'ombre, toutes les autres s'y noircissent, Mais si vous faites brusler lesdites couleurs avec un feu ardent elles changent, car le brun rouge devient jaune, l'ocre jaune devient rouge, la Terre d'ombre se rougit aussi, la Ceruse y prend la couleur de Citron, & c'est ce qu'on appelle Massicot. Remarquez que l'Occre jaune brûlée devient beaucoup plus tendre qu'elle n'estoit, & plus doux que le Brun rouge pur; de mesme le Brun rouge cuit devient plus doux que l'Occre jaune pure, l'une & l'autre est tres-bonne: L'Outremer le plus beau & le plus fidelle cuit sur une pesle rouge, devient beaucoup plus brillant; mais il se diminuë, & est plus grossier & plus dur à travailler pour la Mignature, rafiné de cette façon.

XII.

On délaye toutes ces Couleurs dans de petits Godets d'Ivoire faits exprés, ou dans des Coquilles de Mer, avec de l'Eau, dans laquelle on met de la Gomme Arabique, & du Sucre Candy; par exemple dans un verre d'eau il faut gros comme le poulce de Gomme, & la moitié de Sucre Candy. Ce dernier empesche les couleurs de s'écailler quand elles sont appliquées, ce qu'elles font ordinairement quand il n'y en a pas, ou que le Vellin est gras.

Il faut tenir cette Eau gommée dans une bouteille bouchée & propre, & n'en jamais prendre avec le pinceau quand il y aura de la couleur, mais avec quelque tuyau ou chose semblable.

L'on met de cette Eau dans la Coquille avec la Couleur que l'on veut détremper, & avec le doigt on la délaye jusqu'à ce qu'elle soit fort fine. Si elle estoit trop dure, il faudroit la laisser amollir dans la Coquille avec ladite

Eau avant que de la délayer, en suite la laisser seicher, & faire ainsi de toutes, excepté des Verds d'Iris, de Vessie, & de la Gomme-Gutte, qu'il ne faut détremper qu'avec de l'eau pure; mais l'Outremer, la Laque & le Bistre, doivent estre plus Gommez que les autres Couleurs.

Si vous vous servez de Coquilles de Mer, il faut auparavant, les laisser tremper deux ou trois jours dans l'eau, puis les bien nettoyer dans de l'eau chaude pour oster un certain sel qui y demeure autrement, & qui gaste les Couleurs que l'on met dedans.

XIII.

Pour connoistre si les Couleurs sont gommées suffisamment, il n'y a qu'à donner un coup de Pinceau sur vostre main après qu'elles seront délayées, ce qui seiche aussi-tost; si elles se fendent & s'écaillent, il y a trop de gomme, ou si elles s'effacent en passant le doigt dessus, il n'y en a pas assez; On le peut remarquer aussi quand les Couleurs sont

appliquées sur le Vélin en passant le doigt dessus, si elles s'y attachent comme une poudre, c'est une marque qu'il n'y a pas assez de Gomme, & il en faudra mettre d'avantage dans l'Eau avec laquelle vous les detrempez. Prenez garde aussi de n'en pas trop mettre, car cela fait extrémement sec & dur; on le peut connoistre encore parce qu'elles seront gluantes & luisantes. Ainsi plus elles sont Gommées, plus elles sont Brun, & lors qu'on veut donner plus de force à une Couleur qu'elle n'en a d'elle-mesme, il n'y a qu'à la Gommer beaucoup.

XIV.

Il faut avoir une Palette d'ivoire fort unie & grande comme la main, sur laquelle on arange d'un costé les Couleurs pour les Carnations de cette maniere. On met au milieu beaucoup de Blanc bien étendu, parce que c'est la Couleur dont on se sert le plus; & sur le bord on place de gauche à droit les Couleurs suivantes un peu éloignées du Blanc.

Du Maſſicot.
Du Stil de Grain.
De l'Orpin.
De l'Occre.
Du Verd qui eſt compoſé d'Outremer, du Stil de grain, & de Blanc, autant de l'un que de l'autre.
Du Bleu fait d'Outremer, d'Inde, & de Blanc, en ſorte qu'il ſoit fort paſle.
Du Vermillon.
Du Carmin.
Du Biſtre.
Et du Noir.
De l'autre coſté de la Palette, on étend du Blanc tout de même que pour les Carnations, & lorsque l'on veut faire des Draperies, ou autres choſes, on met auprés du Blanc la Couleur dont on les veut faire, pour travailler comme je diray dans la ſuite.

X V.

Il importe beaucoup qu'on ſe ſerve de bons Pinceaux, pour les bien choiſir, il faut un peu les moüiller, & en les

tournant sur le doigt si tous les poils se tiennent assemblez, & ne font qu'une pointe, ils sont bons : mais s'ils ne s'assemblent pas, qu'ils fassent plusieurs pointes, & qu'il y en ait de plus longs les uns que les autres, ils ne vallent rien, particulierement pour pointiller, & sur tout pour les Carnations. Quand ils seront trop pointus, n'y ayant que quatre ou cinq poils qu'ils passent les autres, quoy que d'ailleurs ils se tiennent assemblez, ils ne laissent pas que d'estre bons; mais il les faut émousser avec des cizeaux, & prendre garde de n'en pas trop couper. Il est bon d'en avoir de deux ou trois sortes, dont les plus gros seront pour faire les Fonds, les moyens pour Ebaucher, & les plus petits pour finir. Je ne sçache qu'une femme dans Paris qui fasse de bons Pinceaux, elle se nomme la Luzaye, & loge aux Coins de Rome, elle les vend douze sols la douzaine.

Pour faire assembler les poils de vôtre Pinceau & luy faire une bonne pointe,

il faut le mettre souvent sur le bord des lévres en travaillant, le seirant, & l'humectant avec la langue, mesme quand on a pris de la Couleur; car s'il y en a trop, on l'oste ainsi, & il n'en demeure que ce qu'il faut pour faire des Traits égaux & utils. L'on ne doit pas craindre que cela fasse aucun mal; toutes les Couleurs à Mignature (excepté l'Orpin, qui est un poison) quand elles sont preparées, n'ont ny mauvais goust, ny mauvaises qualitez: Il faut sur tout mettre cette invention en usage, pour pointiller, & pour finir particulierement les Carnations, afin que les Traits soient nets, & pas trop chargez de Couleur; car pour les Draperies & autres choses, tant pour Ebaucher que pour finir, on peut se contenter d'assembler les poils de son pinceau, & le décharger lors qu'il y a trop de Couleur, en le passant sur le bord de la Coquille, ou dessus le papier qu'il faut mettre sur vostre Ouvrage pour poser la main, donnant quelques coups dessus

B iiij

auparavant que de travailler sur sa piéce.

XVI.

Pour bien travailler, il faut se mettre dans une Chambre où il n'y ait qu'une fenestre, & s'en approcher fort prés, ayant une Table & un Pupitre presque aussi haut que la fenestre, & se placer de maniere que le jour vienne toûjours du costé gauche, & non pardevant, ny à droit.

XVII.

Lors que l'on veut coucher quelque Couleur également forte par tout, comme un Fond, il faut faire vos meslanges dans des Coquilles, & en mettre assez pour ce que vous avez dessein de peindre; car si elle finit trop-tost il est tres-difficile d'en faire qui ne soit ou plus brune, ou plus claire.

XVIII.

Aprés avoir parlé du Veslin, des Pinceaux & des Couleurs, disons comme

DE MIGNATURE. 25

on les met en œuvre. Premierement quand on veut faire quelque piece, soit Carnation, soit Drapperie, ou autre chose, il faut commencer par Ebaucher, c'est à dire, Coucher sa Couleur à grand coup, le plus unîment que l'on peut, comme font ceux qui peignent en huile, & ne luy pas donner toute la force qu'elle doit avoir pour estre achevée, je veux dire faire les Jours un peu plus clairs, & les Ombres moins brunes qu'elles ne doivent estre, parce qu'en pointillant dessus comme il faut faire aprés que l'on a Ebauché, on fortifie toûjours sa Couleur, qui seroit à la fin trop brune.

XIX.

Il y a plusieurs manieres de pointiller, & chaque Peintre a la sienne, les uns font des points tout ronds, d'autres un peu plus longs; & d'autres hachent par petits traits en croisant plusieurs fois de tous sens, jusqu'à ce que cela paroisse, comme si l'on avoit pointillé, ou travaillé par points; Cette

derniere Methode est la meilleure, la plus hardie & la moins longue à faire; C'est pourquoy je conseille à ceux qui voudront peindre en Mignature de s'en servir, & de s'accoûtumer d'abord à faire gras, moëlleux & doux, c'est à dire, que les points se perdent dans le Fond sur lequel on travaille, & qu'ils ne paroissent qu'autant qu'il faut pour que l'on voye que l'Ouvrage est pointillé. Dur & sec est tout le contraire, & dont il se faut bien garder, cela se fait en pointillant d'une Couleur beaucoup plus brune que n'est le fond, & lorsque le pinceau n'est pas assez humecté de couleur, ce qui fait paroistre l'Ouvrage rude.

X X.

Attachez-vous aussi à perdre & à noyer vos Couleurs, les unes dans les autres, sans que l'on en voye la separation, & adoucissez vos Traits avec les Couleurs qui seront des deux costez, de telle sorte qu'il ne paroisse pas que

ce soit vos Traits qui les Coupent & qui les separent. Par ce mot de Coupé, j'entens une chose qui tranche net, qui ne se confond point avec les Couleurs voisines, & qu'on ne pratique guere qu'aux Lizieres des Draperies.

XXI.

Quand les Pieces sont finies, les Rehausser un peu fait un bel effet; c'est à dire, donner sur l'extremité des Jours des petits coups d'une Couleur encore plus pâle, que l'on fait perdre avec le reste.

XXII.

Aprés que les Couleurs sont seiches sur vostre Palette, ou dans vos Coquilles, pour s'en servir on les délayera avec de l'eau; & lors qu'on s'apperçoit qu'elles sont dégommées, ce qui se void quand elles se détachent aisément de dessus la main ou du Vestin, si l'on passe quelque chose dessus, comme j'ay déja dit: On les détrempe avec de l'Eau

gommée, au lieu d'eau pure, jusqu'à ce qu'elles soient en bon estat.

XXIII.

Il y a diverses sortes de Fonds pour les Tableaux & les Portraits, les uns sont tout à fait bruns composez de Bistre, de Terre d'Ombre, ou de Terre de Cologne, avec un peu de Noir & de Blanc : D'autres plus Jaunes, où l'on mesle beaucoup d'Occre ; & d'autres plus Gris, où l'on met de l'Inde. Pour les peindre faites un Lavis de la couleur ou du Mélange que vous les voudrez faire, ou selon que sera le Tableau ou le Portrait que vous copierez ; c'est à dire, une Couche fort legere, dans laquelle il n'y ait quasi que de l'eau afin d'emboire le veslin ; en suite repasser une autre couche plus épaisse, & l'étendez fort uniement à grands coups, le plus viste que vous pourrez, ne touchant pas deux fois en un mesme endroit avant qu'il soit sec, parce que le second coup emporte ce que l'on a mis

au premier, particulierement quand on appuye un peu trop le Pinceau.

XXIV.

L'on fait encore d'autres fonds bruns, d'une Couleur un peu verdâtre, ceux-là font les plus en usage, & les plus propres à mettre sous toutes sortes de Figures & de Portraits, parce qu'ils font paroître les Carnations très-belles, & se couchent fort aisément, sans qu'il soit besoin de les pointiller, comme souvent l'on est obligé de faire les autres, qui rarement se font unis d'abord, au lieu qu'en ceux-cy l'on ne manque guere de réüssir dés le premier coup. Pour les faire vous meslerez du Noir, du Stil de Grain & du Blanc tout ensemble, plus ou moins de chaque couleur, selon que vous voudrez qu'ils soient bruns ou clairs : Vous en ferez une Couche fort legere, puis une plus épaisse, comme j'ay dit des premiers Fonds ; l'on en peut faire encore d'autres Couleurs si l'on veut, mais voila les plus ordinaires.

XXV.

Quand vous poignez quelque Saint sur un de ces Fonds & que vous voulez faire une petite Gloire au tour de la teste de vostre Figure, il faut mettre en cet endroit-là, la Couleur moins épaisse, ou mesme n'en mettre point du tout, particulierement où cette Gloire doit estre plus claire: mais coucher pour la premiere fois du Blanc & un peu d'Ocre meslez l'un avec l'autre, assez épais; & à mesure que vous vous éloignerez de la Teste, mettre un peu plus d'Ocre, & pour faire mourir cette couleur avec le Fond, on hache avec le Pinceau à grand coup, & en suivant le rond de la Gloire, tantost de la Couleur dont elle est faite, & tantost de celle du fond, meslant un peu de Blanc ou d'Ocre parmy cette derniere, quand elle fait trop brun pour travailler avec cela, jusques à ce que l'un se perde dans l'autre insensiblement, & que l'on ne voye point de separation qui Coupe.

DE MIGNATURE.

XXVI.

Pour faire un Fond entier de Gloire, on Ebauche le plus clair avec un peu d'Occre & de Blanc ; ajoûtant davantage de ce premier à mesure que l'on approche des bords du Tableau, & lors que l'Occre n'est plus assez forte (car il faut toûjours faire de plus brun en plus brun) on y mesle de la Pierre é fiel, aprés un peu de Carmin, & ensuite du Bistre ; il faut faire cette Ebauche [l]a plus douce qu'il est possible, c'est à [d]ire, que ces Nuances se perdent sans [c]ouper. Ensuite l'on pointille pardessus [c]es mesmes couleurs pour faire noyer [l]e tout ensemble, ce qui est assez long [&] un peu difficile, particulierement [l]ors qu'il y a Nuées de Gloire dans le [F]onds. Il faut en fortifier les Jours à [m]esure qu'on s'éloigne de la Figure, & [fa]ir de mesme que le reste en pointillant, & arrondissant les nuées, dont il [f]aut confondre le clair avec l'obscur [i]mperceptiblement.

XXVII.

Pour un Ciel de Jour, on prend de l'Outremer & beaucoup de Blanc que l'on mesle ensemble, dont on fait une Couche la plus unie que l'on peut avec un gros pinceau, & à grand coups comme les Fonds, l'appliquant de pâle en plus pâle à mesure que l'on descend vers l'Horison, qu'il faut faire avec du Vermillon ou de la mine de plomb, & du Blanc de la mesme force que finit le Ciel, & mesme un peu moins, faisant perdre ce bleu dans le Rouge que l'on fait descendre jusques sur les Terrasses, y meslant sur la fin de la Pierre de fiel & beaucoup de Blanc, en sorte que le meslange soit encore plus pâle que le premier, sans qu'il paroisse de separation entre toutes ces couleurs du Ciel.

XXVIII.

Lors qu'il y a des Nuages sur le Ciel, l'on peut épargner les endroits où ils doivent estre, c'est à dire, qu'il n'y faut pas

DE MIGNATURE.

pas mettre du Bleu ; mais les ébaucher (s'ils sont rougeâtres) de Vermillon, de Pierre de fiel & de Blanc, avec un peu d'Inde, & s'ils sont plus noirs il faut mettre beaucoup de ce dernier, faisant les jours des uns & des autres de Massicot, de Vermillon & de Blanc, plus ou moins de l'un ou de l'autre de ces couleurs, selon la force dont on les veut faire, ou selon celle de l'Original que l'on copie, arrondissant le tout en pointillant ; car il est difficile de les coucher bien unis en les ébauchant ; & si le Ciel n'est pas assez égal, il faudra le pointiller.

L'on peut aussi ne pas épargner la place des Nuages, mais les coucher sur le fond du Ciel, rehaussant les Clairs en mettant beaucoup de Blanc, & fortifiant les Ombres ; cette maniere est la plûtost faite.

XXIX.

Le Ciel de Nuit ou d'Orage, se fait avec de l'Inde, du Noire & du Blanc meslez ensemble, que l'on couche com-

me le Ciel de Jour. Il faut ajoûter dans ce Mélange de l'Occre, du Vermillon, ou du brun-rouge pour faire les Nuages dont les Jours doivent estre de Massicot ou de mine de plomb, & un peu de blanc, tantost plus rouges & tantost jaunes à discretion. Et lors que c'est un Ciel d'Orage, & qu'en de certains endroits on void des Clairs, soit de Bleu, soit de Rouge, on les fera comme au Ciel de Jour, perdant le tout ensemble en ébauchant & finissant.

Des Drapperies.

XXX.

Pour faire une Drapperie bleuë, mettez l'Outremer auprés du Blanc qui sera sur vostre Palette, meslez une partie de l'un & de l'autre ensemble, de telle sorte qu'il soit fort pasle, & qu'il ait du corps. De ce mélange vous ferez les endroits les plus clairs, puis vous y ajoûterez d'avantage d'Outremer pour faire ceux qui sont plus bruns, & continüerez

de cette maniere jusques aux plis les plus enfoncez, & les Ombres les plus fortes, où il faudra mettre l'Outremer pur, & tout cela en ébauchant, c'est à dire, le Couchant à grands coups, faisant neanmoins le plus uny que l'on pourra, perdant les clairs & les bruns, avec une couleur qui ne soit pas si pasle que les Jours, ny si brune que les Ombres. L'on pointillera en suite avec la mesme couleur dont on a ébauché, mais tant soy peu plus forte, afin que les points soient marquez. Il faut que tout se noye l'un dans l'autre, & que les plis ne paroissent point coupez. Lors que l'Outremer n'est pas assez brun, pour faire les Ombres les plus fortes, quelque Gommé qu'il soit, on y mesle de l'Inde pour les finir; & quand l'extremité des Jours n'est pas assez claire, on les releve avec du Blanc, & fort peu d'Outremer.

XXXI.

Une Draperie de Carmin se fait de mesme que la bleuë; hormis qu'aux en-

droits les plus bruns on met une Couche de Vermillon pur avant que d'Ebaucher de Carmin, que l'on appliquera sans blanc pardessus, & dans les Ombres les plus fortes, on le Gommera beaucoup; pour l'enfoncer d'avantage mélez-y un peu de Biſtre.

XXXII.

Il se fait aussi une autre Draperie Rouge, que l'on Ebauche tout de Vermillon y meſlant du blanc pour faire les clairs, le mettant tout pur pour les endroits plus bruns, & ajoûtant du Carmin pour les grands Ombres. L'on finit en ſuite avec les meſmes Couleurs, comme les autres Draperies, & quand le Carmin avec le Vermillon ne font pas assez brun, on travaille de ce premier tout pur, mais ſeulement dans le plus fort des Ombres.

XXXIII.

Une Draperie de Laque ſe fait de meſme que celle de Carmin, y meſlant

beaucoup de blanc aux endroits clairs, & fort peu dans les bruns, on l'acheve de mesme en pointillant, mais l'on n'y fait point entrer de Vermillon.

XXXIV.

Les Draperies Violettes se font aussi de cette sorte; aprés avoir fait un mélange de Carmin & d'Outremer, mettant toûjours du blanc pour les clairs. Si vous voulez que vostre Violet soit colombin, il faut qu'il y ait plus de Carmin que d'Outremer : mais si vous le voulez plus bleu & plus enfoncé, mettez plus d'Outremer que de Carmin.

XXXV.

L'on fait une Draperie couleur de Chair, en commençant par mettre une Couche faite de Blanc, de Vermillon & de Laque tres-pasle, & faisant les Ombres avec les mesmes Couleurs, y mettant moins de Blanc. Il faut faire cette Draperie fort pasle & fort tendre, par ce qu'elle doit estre d'estoffe legere, &

C iij

mesme les Ombres n'en doivent pas estre obscures.

XXXVI.

Pour faire une Draperie Jaune, il faut mettre une Couche de Massicot par tout, puis une Gomme-Gutte par-dessus, à la reserve des endroits les plus clairs, où il faut laisser le Massicot pur. En suite on Ebauche avec de l'Occre, meslé d'un peu de Gomme-Gutte & de Massicot, mettant plus ou moins de ce dernier, selon la force des Ombres, & lors que ces Couleurs ne sont pas assez brun, on y ajoûte de la Pierre de fiel. Et l'on travaille avec la Pierre de fiel toute pure dans les ombres les plus fortes, y mélant du Bistre, s'il est besoin de faire encore plus brun; on finit avec les mesmes couleurs que l'on a ébauché en pointillant, & faisant perdre les clairs dans les bruns.

XXXVII.

Si vous mettez du Jaune de Naples

ou du Stil de grain au lieu de Massicot, & de Gomme-gutte vous ferez une autre sorte de Jaune.

XXXVIII.

La Draperie Verte se fait en mettant une couche generale de Verd de Montagne, avec lequel si on le trouve trop Bleu on mêle du Massicot pour les Jours, & de la Gomme-gutte pour les Ombres. En suite on ajoûte à ce Mélange du Verd d'Iris, ou de Vessie pour Ombrer, & à mesure que les Ombres sont fortes, on met d'avantage de ces derniers Verds, & mesme tout pur, où il faut faire extremément brun. On finit des mesmes couleurs un peu plus brunes.

Mettant plus de jaune ou de bleu dans ces couleurs, on fera comme on voudra des Verds de differentes sortes.

XXXIX.

Pour faire une Draperie noire, on

Ebauche avec du Noir & du Blanc, & l'on finit avec la mesme Couleur, y mettant plus de noir à mesure que les Ombres sont fortes, & dans les plus brunes on y mêle de l'Inde sur tout quand on veut que la Draperie paroisse veloutée. L'on peut toûjours donner de certains coups d'une couleur plus claire pour relever les Jours, de quelque Drapperie que ce soit.

X L.

Pour une Draperie blanche de laine, il faut mettre une couche de blanc, où il y aura tant soit peu d'Ocre, d'Orpin, ou de Pierre de fiel, afin qu'elle paroisse un peu jaunâtre, puis Ebaucher & finir les Ombres avec du Bleu, un peu de Noir, de Blanc & de Bistre, y mettant beaucoup de ce dernier dans les plus brunes.

X L I.

Le Gris-blanc s'Ebauche avec du

Noir & du Blanc, & l'on finit avec de la mesme couleur plus forte.

XLII.

Pour une Draperie minime on met une Couche de Bistre, de Blanc, & un peu de Brun Rouge, & l'on Ombre avec ce mélange, mais plus brun.

XLIII.

Il y a d'autres Draperies que l'on appelle Changeantes, parce que les Jours sont d'une autre couleur que les Ombres; l'on s'en sert le plus souvent pour des Vétemens d'Anges, & pour des personnes Jeunes & Sueltes, pour des Echarpes, & autres habillemens legers qui souffrent quantité de plis, & qui doivent aller au gré du vent: les plus ordinaires sont, la Violette, & l'on en fait de deux sortes, l'une dont les Jours sont bleus, & l'autre Jaunes.

XLIV.

Pour la premiere, on met une couche d'Outremer, & de Blanc fort pâle sur les Clairs, & l'on ombre avec du Carmin, de l'Outremer & du Blanc, de même qu'à une Draperie toute Violette. De sorte qu'il n'y a que les plus grands Jours qui paroissent bleus, encore les faut-il pointiller avec du Violet où il y aura beaucoup de Blanc, & les faire perdre insensiblement dans les Ombres.

XLV.

L'autre se fait mettant sur les Jours seulement au lieu de Bleu une couche de Massicot, faisant le reste de mesme qu'à la Draperie toute Violette, excepté qu'il faut pointiller, & confondre les clairs dans les bruns, c'est à dire le Jaune dans le Violet avec un peu de Gomme-gutte.

XLVI.

Le Rouge de Carmin se fait comme cette derniere, c'est à dire que l'on fait les Jours de Massicot, & les Ombres de Carmin, & pour faire perdre les uns ans les autres l'on se sert de Gomme-utte.

LXVII.

La Rouge de Laque, comme celle e Carmin.

XLVIII.

La Verte de mesme que celle de Laque, mêlant toujours du Verd de montagne avec ceux d'Iris ou de Vessie pour faire les Ombres, qui ne sont pas fort runes.

XLIX.

L'on en peut faire encore de plu-

sieurs sortes à discretion, prenant garde neanmoins à l'union des Couleurs non-seulement dans une Etoffe, mais encore dans une Grouppe de plusieurs Figures, évitant autant que le sujet le permettra de mettre du bleu auprés de la couleur de Feu, du Verd contre du Noir, & ainsi des autres qui tranchent & dont l'union n'est pas assez douce.

L.

L'on fait plusieurs autres Draperies de couleurs sales; comme de brun rouge, de bistre d'Inde, &c. Et toutes de la mesme maniere. Et d'autres de couleurs rompuës & composées; entre lesquelles il faut toûjours observer l'accord, afin que leur mélange ne fasse rien d'acre à la veuë. Il n'y a point de regle à donner là-dessus: il faut seulement connoistre par experience, & par l'usage, la force & l'effet de vos Couleurs, & travailler sur cette connoissance.

LI.

Les Linges se font ainsi : aprés en avoir desseigné les plis comme ceux d'une Draperie, l'on met une couche de Blanc par tout, ensuite l'on Ebauche & l'on finit les Ombres avec un Mélan-[g]e d'Outremer, de Noir, & de Blanc, [p]lus ou moins de ce dernier, selon qu'ils [s]ont tendres ou forts, & dans les Enfoncemens les plus bruns on y met du bistre [m]eslé avec un peu de blanc, donnant [s]eulement quelque coups de ce mélange [ou] mesme de bistre tout pur dans l'extremité des plus grandes Ombres, où [i]l faut marquer les plis, & les faire per[d]re avec le reste.

LII.

On les peut faire d'un autre maniere [e]n faisant une couche generale de ce [m]élange d'Outremer, de Noir, & de [B]lanc fort pâle, & Ebauchant comme

j'ay dit cy-dessus, avec la mesme couleur, mais un peu plus forte. Et quand les Ombres sont pointillez & Finis, on releve les Jours avec du Blanc tout pur, les faisant perdre avec le fond du Linge. Mais de quelque sorte qu'on les fasse, il faut lors qu'ils sont achevez y faire quelques Teintes jaunâtres d'Orpin, & de blanc en de certains endroits, les couchant legerement & comme en Eau ; en sorte que ce qui est dessous ne laisse pas de paroistre, tant les Ombres que le pointillage.

LIII.

L'on fait les Linges jaunes en mettant une couche de blanc meslé avec un peu d'Occre ; ensuite l'on Ebauche & l'on finit les Ombres de Bistre meslé avec du Blanc & de l'Occre ; & dans le plus fort des ombres de bistre pur, & avant que de finir on fait des Teintes par-cy par-là d'Occre & de blanc, & d'autres de blanc & d'Outremer, tant sur les ombres, que

sur les jours mais fort clairs, & l'on fait perdre le tout ensemble en pointillant, ce qui fait un bel effet. En finissant on rehausse l'extremité des jours avec du Massicot & du blanc. On peut mettre à ceux-là, aussi-bien qu'aux blancs, de certaines barres d'espaces en espaces, comme à ces Escharpes d'Egiptienne, c'est à dire de petites Rayes bleuës, & rouges d'Outremer & de Carmin, une rouge entre deux bleuës, fort claires sur les Jours & plus fortes dans les Ombres. L'on coëffe assez ordinairement les Vierges de ces sortes de Voiles, l'on en fait aussi des Escharpes autour des Gorges oüvertes, parce qu'elles siéent fort bien au Teint.

LIV.

Quand on veut que les uns & les autres soient transparens, & que l'Etoffe ou autre chose qui sera dessous paroisse au travers, il faut en faire la premiere Couche fort claire & mêler

dans la couleur à Ombrer un peu de celle qui sera deſſous, particulierement ſur la fin des Ombres, & ne faire que l'extremité des jours (ſeulement pour les jaunes) de Maſſicot & de Blanc, & pour les Blancs, de blanc tout pur.

On les peut faire encore d'une autre façon, ſur tout lors que l'on veut qu'ils ſoient tout à fait claires comme de la Mouſſeline, du Linon, où de la Toille de Soye. Pour cét effet il faut Ebaucher & finir ce qui doit eſtre deſſous, comme ſi l'on ne vouloit rien mettre deſſus, en ſuite l'on marquera les pli qui ſont clairs avec du Blanc, ou du Maſſicot, & les Ombrer avec du Biſtre & du Blanc, ou du Noir, du Bleu & d Blanc, ſelon la couleur que vous les vou drez faire, ſaliſſant tant ſoit peu le reſte encore cela n'eſt-il neceſſaire que pou les moins clairs.

L V.

Le Creſpe ſe fait de meſme, excepté qu'on

qu'on marque les plis des Ombres & des Jours, & les bords par de petits filets de Noir sur ce qui est dessous, que l'on doit aussi avoir finy.

LVI.

Quand on veut Tabizer une Etoffe, il faut faire des Ondes dessus avec une couleur un peu plus clair, ou plus brune, sur les clairs & dans les ombres.

LVII.

Il y a une maniere de toucher les Draperies qui distingue celles de Soye d'avec celles de Laine, celles-cy sont plus terrestres & plus sensibles, celles-là plus legeres & plus fuyantes; mais il faut remarquer que c'est un effet qui dépend en partie de l'Etoffe, & en partie de la couleur; & pour les employer d'une maniere convenable aux sujets & aux éloignemens, je diray icy un mot de leurs differentes qualitez.

D

LVIII.

Nous n'avons point de couleur qui participe d'avantage de la Lumiere, ny qui soit plus approchante de l'Air que le Blanc, ce qui fait voir qu'elle est legere & fuyante, l'on peut neanmoins la retenir sur le devant, & la faire approcher par quelque autre couleur voisine plus pesante & sensible, ou en les mêlant ensemble.

LIX.

Le Bleu est la couleur la plus fuyante & nous voyons aussi que le Ciel & les Lointains sont de cette couleur, mais elle deviendra d'autant plus legere qu'elle sera meslée avec du blanc.

LX.

Le Noir tout pur, est la couleur la plus pesante & la plus terrestre de toutes;

plus vous en meslerez avec les autres, lus vous les rendrez approchantes.

Neanmoins les differentes dispositions u Blanc & du Noir, en rendent aussi s effets differents; car souvent le Blanc it fuïr le Noir, & le Noir fait appro- er le Blanc, comme aux Reflets des lobes que l'on veut arrondir, ou au- es Figures, où il y a toûjours des par- es Fuyantes qui trompent la veuë par rtifice de l'Art, & sous le blanc sont y comprises toutes les couleurs legeres, mme sous le noir toutes les couleurs santes.

L'Outremer est donc une couleur uce & legere.

L'Occre ne l'est pas tant.

Le Massicot est fort leger, & le Vert Montagne.

Le Vermillon & le Carmin appro- ent.

L'Orpin & la Gomme-Gutte un peu oins.

La Laque tient un certain milieu plus ux que rude.

D ij

Le Stil de Grain est une Couleur indifferente, qui prend aisément la qualité des autres; ainsi vous la rendrez terrestre en la meslant avec les couleur[s] qui le sont, & au contraire des pl[us] fuyantes, en la joignant avec le blan[c] ou le bleu.

Le Brun-rouge, la Terre d'ombre, l[es] Verts bruns & le Bistre, sont les pl[us] pesantes & les plus terrestres aprés l[e] Noir.

LXI.

Les habiles Peintres qui entende[nt] la perspective & l'harmonie des co[u]leurs, observent toûjours de placer l[es] couleurs sensibles & brunes sur les d[e]vants de leurs Tableaux, & les clair[es] & fuyantes pour les lointains; & qua[nt] à l'union des couleurs, les differ[ens] mélanges qu'on en peut faire apr[en]dront l'amitié ou l'antipathie qu'e[lles] ont ensemble, & sur cela vous pre[n]drez vos mesures pour les placer av[ec] un accord qui plaise à la veuë.

LXII.

Pour faire des Dentelles, Points de [f]rance, & autres, on met par tout une [c]ouche de bleu, de noir & de blanc, [c]omme aux Linges, puis on releve les [f]leurons avec du blanc pur; en suite [o]n fait les ombres par dessus avec de [l]a premiere couleur, & on les finit de [m]ême; quand ils sont sur de la carna[t]ion ou autre chose que l'on veut faire [p]aroistre au travers, on finit ce qui est [d]essous comme si l'on n'y vouloit rien [m]ettre, & par dessus l'on fait les [P]oints ou Dentelles, avec du blanc pur, [l]es ombrant & finissant avec de l'autre [m]élange.

LXIII.

Si vous voulez peindre quelque Fourre[u]re, il faut ébaucher comme une Dra[p]erie, si elle est brune, de bistre & de [b]lanc, faisant les Ombres de la mesme [c]ouleur, avec moins de blanc. Si elle

D iij

est blanche avec du bleu, du blanc un peu de bistre, & lors que vostr[e] ébauche est faite, au lieu de pointill[er] il faut tirer de petits traits en tournan[t] tantost d'une façon, & tantost d'un[e] autre, du sens que va le poil; l'o[n] releve les jours de la brune avec d[e] l'Occre & du blanc, & de l'autre ave[c] du blanc & un peu de bleu.

LXIV.

Pour faire une Architecture, si c'e[st] de pierre, on prend de l'Inde & du bi[-]stre & du blanc, dont on en fait l'éba[u]che, & pour l'ombrer on met moi[ns] de ce dernier, & plus de bistre qu[e] d'Inde, selon la couleur des pierr[es] que l'on veut faire; on y peut mêl[er] aussi de l'Occre pour ébaucher, & po[ur] finir. Mais pour la faire plus belle, [il] faut par-cy, par-là, sur tout quand c'e[st] de vieilles mazures, faire des Teint[es] jaunes & bleuës, les unes d'Occre, les autres d'Outremer, y mélant to[ut]

jours du blanc, soit avant que d'ébaucher pourveu qu'elles paroissent au travers de l'ébauche, soit par-dessus, en les faisant perdre avec le reste lors qu'on finit.

LXV.

Quand l'Architecture est de bois, comme il y en a de plusieurs sortes, on on la fait à discretion, mais la plus ordinaire est d'ébaucher avec de l'Occre, du bistre & du blanc, & finir sans blanc, ou fort peu: & si les ombres sont fortes, avec du bistre tout pur. En d'autres on y ajoûte tantost du Vermillon, tantost du Verd ou du Noir, en un mot selon la couleur qu'on luy veut donner, & l'on finit en pointillant comme les Draperies & tout le reste.

Des Carnations.

LXVI.

Il y a dans les Carnations tant de

differens coloris qu'il seroit mal-aisé de donner sur des sujets si particuliers des regles generales, aussi n'en garde-t'on point quand on a acquis par l'usage d'habitude de travailler aisément, & ceux qui sont arrivez à ce degré s'attachent à copier leurs Originaux, où bien ils travaillent sur leurs idées sans sçavoir comment; De sorte que les plus habiles qui le font avec moins de reflexion & de peine que les autres, en auroient aussi d'avantage à rendre raison de leur Doctrine eu fait de Peinture, si on leur demandoit de quelles couleurs ils se servent pour faire un tel ou un tel Coloris, une Teinte icy, & là une autre.

Cependant comme les commençans à qui je destine ce petit Ouvrage ont besoin de quelque instruction d'abord. Je diray icy en general de quelle maniere il faut faire diverses carnations.

LXVII.

Premierement aprés avoir desseigné

sa Figure avec du Carmin, & ordonné sa piece, l'on applique pour les Femmes, les Enfans, & generalement pour tous les coloris tendres, une couche de blanc, meslé avec tant soit peu de ce bleu fait pour les visages dont j'ay dit la composition; mais qu'il ne paroisse quasi pas.

LXVIII.

Et pour les Hommes, au lieu de bleu on met dans cette premiere couche un peu de Vermillon, & lors qu'ils sont vieux on y méle de l'Occre.

LXIX.

En suite on recherche tous les traits avec du Vermillon, du Carmin, & du blanc, mélez ensemble, & l'on ébauche toutes les ombres de ce mélange, ajoûtant du blanc à proportion qu'ils sont foibles, & n'en mettant guere aux plus bruns, & quasi point dans de cer-

tains endroits, où il faut donner des coups forts, par exemple dans le coin des yeux, sous le nez, aux oreilles, sous le menton, dans la separation des doigts, dans toutes les jointures, au coin des ongles, & generalement par tout où l'on veut marquer quelques separation dans des ombres qui sont obscures : Il ne faut point craindre aussi de donner à celle-là toute la force qu'elles doivent avoir dés la premiere Ebauche, parce qu'en travaillant dessus avec du Verd, il affoiblit toûjours le Rouge que l'on y a mis.

LXX.

Aprés avoir ébauché de rouge, l'on fait des teintes bleuës avec de l'Outremer & beaucoup de blanc, sur les parties qui fuïent, c'est à dire, sur les tempes, au dessous, & aux coins des yeux, aux deux costez de la bouche, dessus & dessous, un peu sur le milieu du front, entre le nez & les yeux,

à costé des jouës, au col, & aux autres endroits où la chair a je ne sçay quel œil bleu.

L'on fait encore des teintes jaunâtres avec de l'Occre, ou de l'Orpin, & un peu de Vermillon meslé de blanc au dessus des soucis, aux costez du nez vers le bas, un peu au dessous des joües, & sur les autres parties qui approchent.

C'est particulierement pour ces Teintes qu'il faut observer le naturel, afin de le prendre, car la peinture estant une imitation de la Nature, la perfection de l'Art consiste en la justesse & en la naïveté de cette representatiou, sur tout pour le portrait.

LXXI.

Lors que vous avez donc fait vostre premiere couche, vostre ébauche & vos teintes, il faut travailler sur les ombres en pointillant avec du verd pour les carnations, y mélant selon

La regle que j'en ay donnée pour les teintes, un peu de bleu pour les parties fuyantes, & au contraire, faisant un peu plus jaune pour celles qui sont plus sensibles, c'est à dire, qui approchent : & dans la fin des Ombres du costé du claire il faut confondre sa couleur imperceptiblement dans le fond de la carnation avec du bleu, & puis du rouge, selon les endroits où l'on peint. Que si ce Mélange de verd ne fait pas assez brun d'abord, il faut repasser sur les ombres plusieurs fois, tantost de rouge, tantost de verd ; & toûjours en pointillant, jusques à ce qu'elles soient comme il faut.

LXXII.

Et si l'on ne peut avec ces couleurs donner aux Ombres toute la force qu'elles doivent avoir, l'on finit dans le plus obscur avec du Bistre mêlé d'Orpin, d'Occre ou de Vermillon, & quelques fois tout pur, selon le Coloris

que vous voulez faire, mais legerement, mettant voſtre couleur fort claire.

LXXIII.

Il faut pointiller ſur les clairs avec un peu de Vermillon ou de Carmin meſlé de beaucoup de blanc, & de tant ſi peu d'Occre, pour les faire perdre dans les ombres, & pour faite mourir les Teintes les unes dans les autres imperceptiblement, prenant garde en pointillant ou hachant de faire que vos traits ſuivent le contour des chairs, car bien qu'il faille croiſer de tous ſens, celuy-là doit paroiſtré un peu d'avantage parce qu'il arrondit les parties.

Et comme ce mélange pourroit faire un Coloris trop rouge ſi l'on s'en ſervoit toûjours, on travaille auſſi par tout pour confondre les teintes & les ombres avec du bleu, un peu de verd, & beaucoup de blanc, en ſorte

que ce mélange soit fort pâle, excecpté pourtant qu'il ne faut point mettre de cette couleur sur les jouës; ny sur l'extremité des clairs, non plus que de l'autre mélange sur ces derniers qu'il faut laisser avec tout leur jour, comme de certains endroits du menton, du nez, & du front, & au dessus des jouës; lesquelles & le Menton doivent neantmoins estre plus rouges que le reste, aussi-bien que les pieds, le dedans des mains, & les doigts des uns & des autres.

Remarquez que ces deux derniers mélanges doivent estre si pâles, qu'à peine en puisse-t'on voir le travail, n'estant que pour adoucir l'Ouvrage, & faire l'union des teintes les unes dans les autres, des ombres dans les clairs, & faire perdre les traits: Il faut prendre garde aussi de ne pas trop travailler du mélange rouge sur les teintes bleuës, ny du bleu sur les autres, mais changer de temps en temps de couleur, quand on voit que l'on fait trop bleu ou trop

ouge, jusques à ce que l'ouvrage soit ny.

LXXIV.

Il faut ombrer le blanc des yeux avec ce mesme bleu & un peu de couleur de chair, & faire les coins du costé du nez avec du Vermillon & du blanc, en donnant un petit coup de Carmin, on adoucit tout cela avec ce mélange de Vermillon, de carmin, de blanc, tant soit peu d'occre.

Les prunelles des yeux se font avec un mélange d'Outremer & de blanc un peu plus fort, y faisant entrer un peu de bistre si elles sont jaunâtres, ou un peu de noir si elles sont grises. On fait le petit rond noir qui est au milieu, appellé cristalin, & on ombre les prunelles avec de l'Inde, du Bistre, ou du noir, selon la couleur qu'elles sont, donnant aux unes & aux autres un petit coup de Vermillon pur à l'entour du cristalin, que l'on fait perdre avec le reste en finissant, cela donne de la vivacité à l'œil.

On fait de Bistre & de Carmin le tour des yeux, c'est à dire, les fentes & paupieres, quand elles sont fortes, particulierement celles de dessus qu'il faut en suite adoucir avec les mélanges rouges, ou bleu, dont j'ay parlé cy devant, afin qu'elles se perdent, & qu rien ne paroisse coupé.

Quand cela est fait, l'on donne u petit coup de blanc tout pur sur le cri stalin du costé du jour, ce point fai briller l'œil, & luy donne la vie.

L'on peut aussi relever le blanc d l'œil du costé du jour.

LXXV.

La bouche s'ébauche de Vermillo meslé de blanc, & se finit de carmi que l'on adoucit comme le reste ; E lors que le Carmin ne fait par assez br on y mesle du bistre, cela s'entend po les coins dans la separation des lévres & particulierement à de certaines bou ches entr'ouvertes.

LXXVI.

Les mains & tout le reste d'une carnation, se font de mesme que les visages, en observant que le bout des doigts soit un peu plus rouge que le reste. Aprés que tout vostre Ouvrage est ébauché & pointillé, il faut marquer toutes les separations des parties par de petits coups de carmin & d'orpin mis ensemble, tant dans les ombres que dans les clairs, mais plus forts dans les premiers, & les faire perdre dans le este de la carnation.

LXXVII.

Les Sourcis & la barbe s'ébauchent omme les ombres des carnations, & se finissent avec du bistre, de l'ocre, ou du noir, selon la couleur qu'ils ont, les tirant par petits traits come ils doivent aller, c'est à dire qu'il aut leur donner tout le naturel du

poil, on en releve les jours avec de l'occre & du biſtre, un peu de vermillon & beaucoup de blanc.

LXXVIII.

Pour les cheveux; l'on fait une couche de biſtre, d'occre & de blanc, & un peu de vermillon; quand ils ſont fort bruns, il faut du noir au lieu d'occre; en ſuite on ébauche les ombres avec les meſmes couleurs, y mettant moins de blanc; & l'on finit avec du biſtre pur, ou meſlé avec de l'occre ou du noir par petits traits fort déliez & & proche les uns des autres, les faiſant aller par ondes & par boucles ſelon la frizûre des cheveux. Il faut auſſi relever les clairs par de petits traits avec de l'occre ou d'orpin, du blanc & un peu de vermillon, aprés quoy l'on fa perdre les jours dans les ombres en travaillant tantoſt avec la couleur brun & tantoſt avec la pâle.

Et pour les cheveux qui sont autour du front, au travers desquels on voit la chair, il les faut ébaucher avec de la couleur, & de même de la carnation, ombrant & travaillant dessous comme si l'on n'en vouloit point faire; puis on les forme, & finit avec du bistre: & l'on en releve les jours comme des autres.

L'on ébauche les cheveux gris avec du blanc, du noir & du bistre, & on les finit de la mesme couleur, mais plus forte rehaussant le clair des cheveux aussi bien que celuy des sourcis, & de la barbe, avec du blanc & bleu fort pâle, aprés les avoir ébauchez comme les autres avec de la couleur de chair, & finis de bistre.

LXXIX.

Mais le plus important est d'adoucir son Ouvrage, de mesler ses teintes les unes dans les autres, aussi bien que la barbe & les cheveux, qui sont sur le

front avec les autres Cheveux, & la Carnation, prenant garde sur tout de ne pas faire sec, & dur, & que les Traits & Contours des Carnations ne soient pas coupez.

Il faut aussi s'accoûtumer à ne mettre du Blanc dans vos Couleurs qu'à proportion que vous faites Clair ou Brun; car il faut que la Couleur dont on travaille la seconde fois, soit toûjours un peu plus forte que la premiere, à moins que ce ne soit pour adoucir.

LXXX.

Les differens Coloris se peuvent aisément faire en mettant plus ou moins de Rouge, ou de Bleu, ou de Jaune, ou de Bistre, soit pour l'Ebauche, soit pour finir: Celuy des Femmes doit estre bleüâtre; celuy des Enfans un peu Rouge; l'un & l'autre frais & Fleury, & celuy des Hommes plus Jaune, particulierement lors qu'ils sont vieux.

LXXXI.

Pour faire un Coloris de Mort, il faut une premiere Couche de Blanc & d'Orpin ou d'Occre fort pâle, Ebaucher avec du Vermillon, & de la Laque, au lieu de Carmin, & beaucoup de blanc, & travailler en suite par-dessus avec un Mélange Verd, dans lequel il y aura plus de bleu que d'autre Couleur, afin que la Chair soit livide & pouspreuse; les Teintes se font de mesme qu'à un autre Coloris, mais il faut qu'il y en ait beaucoup plus de bleuës que de Jaunes, particulierement aux Parties qui fuyent, & autour des Yeux, & que ces dernieres ne soient qu'aux Parties qui approchent le plus; on les fait mourir les unes dans les autres, selon la maniere ordinaire, tantost avec du bleu fort pâle, & tantost avec de l'Occre & du blanc, & un peu de Vermillon, adoucissant le tout ensemble: il faut arondir les parties, & les Con-

tours avec les mesmes Couleurs.

La Bouche doit estre quasi toute Violette, on ne laisse pas de l'Ebaucher avec un peu de Vermillon, d'ocre, & de blanc ; mais on la finit avec de la Laque & du Bleu ; & pour y donner les coups forts, on prend du Bistre & de la Laque, dont l'on fait aussi ceux des Yeux, du Nez, & des Oreilles.

Si c'est un Crucifix, ou quelque Martyr où l'on doit faire paroistre du Sang ; aprés que la Carnation sera achevée il faudra l'Ebaucher de Vermillon, & le Finir de Carmin, faisant aux goutes de Sang un petit Reflet qui les arondisse.

Pour la Couronne d'Epines, il faut faire une Couche de Verd de Mer, & de Massicot, l'Ombrer de Bistre & de Verd, & Rehausser les Clairs de Massicot.

LXXXII.

Le Fer s'Ebauche avec de l'Inde,

un peu de Noir & de blanc, & se Finit avec de l'Inde pur, le Rehaussant avec du blanc.

LXXXIII.

Pour faire du Feu & des Flammes, l'on fait les Jours de Massicot & d'orpin, & pour les ombres, on y mêle du Vermillon & du Carmin.

LXXXIV.

Une fumée se fait de Noir, d'Inde & de blanc, & quelque-fois de bistre, On y peut aussi ajoûter du Vermillon, ou de l'occre selon la Couleur dont on la veut faire.

LXXXV.

L'on peint les Perles en mettant une Couche de Blanc, & un peu de Bleu, on les ombre, & on les arrondit avec de la mesme Couleur plus forte: l'on

fait un petit Point blanc presqu'au milieu du costé du Jour, & de l'autre costé, entre l'Ombre & le bord de la Perle, on donne un coup de Massicot, pour faire la Reflexion, & sous les Perles on fait une petite Ombre de la Couleur du fond surquoy elles sont.

LXXXVI.

Les Diamans se font de noir tout pur, puis on les rehausse par de petits traits de blanc du costé du jour.

C'est la mesme chose pour quelque pierreries qu'on veüille peindre, Il n'y a qu'à changer de couleur.

LXXXVII.

Pour faire quelque Figure d'or, on met une couche d'or en coquille, & on l'ombre avec de la pierre de fiel.

L'Argent tout de mesme, excepté qu'il faut l'ombrer avec de l'Inde.

LXXXVIII.

J'ay specifié ainsi plusieurs petites [cho]ses en particulier, pour aider les [c]ommençans, parce que la maniere de [f]aire celles que j'ay dites, & les cou[l]eurs qu'on y employe, ayderont mes[m]e pour celles que je ne dis pas, en [at]tendant la connoissance & la facili[t]é qu'ont accoûtumé de donner le temps [&] l'experience à ceux qui s'appliquent [à] cét Art. Un grand moyen d'en acque[r]ir la perfection, est de copier d'excel[l]ens Originaux. On joüit avec plaisir [&] tranquilité du travail & de la peine [d]es autres. Il faudroit en prendre beau[co]up pour en voir d'aussi beaux effets; [&] il vaut mieux estre bon Copiste que [m]auvais Inventeur.

Les enseignemens que j'ay donnez [d]es mélanges & des differentes tein[t]ures dont il faut colorier les carna[t]ions, & autres choses, peut servir [par]ticulierement lors qu'on travaille

d'aprés des Estempes, où l'on ne voit que du blanc & du noir, quoy qu'ils ne soient pas non plus inutiles, lorsque l'on commence à copier des Tableaux, sans sçavoir manier les couleurs, & sans connoistre leur force, & leur effet. Car il y a cette difference entre la Mignature & la Peinture à l'huile, qu'en celle-cy, les Couleurs ont esté prises sur la Palette, comme elles vous paroissent dans le Tableau où elles s'appliquent tout d'un coup; de sorte qu'il n'y a qu'à prendre la peine de chercher un peu pour trouver ce qui fait un tel jour, & un tel Ombre. Mais ce n'est pas la mesme chose pour la Mignature, ou assez souvent la derniere couche qu'on applique ne conserve pas sa couleur, mais elle en prend une autre des premieres dont l'on travaillé dessous, ou plûtost les unes & les autres en composent une derniere qui fait l'effet qu'on a pretendu. Et bien que ce soit si vous voulez, du Blanc du Verd, du Carmin, du Bleu,

de l'Orpin, du Biſtre, &c. Dont ce coloris eſt compoſé, ces couleurs ne ſe compoſeroient pas neanmoins, ſi on les meſloit enſemble: car ce n'eſt qu'en travaillant de l'une & puis de l'autre que l'on y parvient; & quand on le voit fait ſans l'avoir veu faire, il faudroit eſtre du moins Sorcier pour en deviner l'ordre & la maniere, ſupoſé qu'on ait eû ny Maiſtre ny Livre. C'eſt pourquoy je me ſuis attaché à particulariſer dans celuy-cy tant de petits Enſeignemens, & je m'aſſure que l'experience fera connoiſtre à ceux qui ſont en eſtat de s'en ſervir, que pour eſtre minces, ils n'en ſont pas moins utils.

Des Païſages.

LXXXIX.

C'eſt particulierement pour les Païſages qu'il faut faire valoir l'article 58. & les ſuivantes de la Nature & des di-

verses qualitez des couleurs, parce q[ue]
l'ordre & la distribution qu'on en fai[t]
sert beaucoup à faire paroistre ses fui[tes]
& ses éloignemens, qui trompent [la]
veuë. Et les plus grands Païsagistes o[nt]
toûjours observé de placer sur les pr[e]-
mieres lignes de leurs Païsages les co[u]-
leurs les plus terrestres & les plus se[n]-
sibles, reservant les plus legeres pour l[es]
lointains.

Mais afin de ne me pas écarter de m[on]
dessein, au lieu de preceptes generau[x]
je m'arresteray à donner aux commen-
çans quelques instructions particulier[es]
pour la pratique.

LXXXX.

Premierement après avoir ordonn[é]
l'œconomie de vostre Païsage comm[e]
de vos autres Piéces, il faut ébauch[er]
vos Terrasses les plus proches quan[d]
elles doivent paroistre brunes avec d[u]
Verd de Vessie, ou d'Iris, du Bistre [&]
un peu de Verd de Montagne, po[ur]

DE MIGNATURE. 77

[fi]ner du corps à vostre couleur, il
[fa]ut ensuite pointiller avec ce meslange,
[m]ais un peu plus brun, y ajoûtant quel-
[q]uelques fois du Noir.

Pour celles qui sont claires, l'on fait
[u]ne couche d'ocre & de blanc, puis
[o]n ombre & l'on finit avec du bistre;
[à] quelques-unes on mesle un peu de
[v]erd, particulierement pour les ombrer
[&] finir.

Il y a aussi quelques fois sur les devans
[d]e certaines terrasses rougeâtres, elles
ébauchent avec du brun-rouge, du
[b]lanc, & un peu de Verd, & se finis-
[se]nt de mesme, y mettant un peu plus
[d]e verd.

Pour faire des herbes & autres feüil-
[la]ges sur les terrasses les plus proches,
[il] faut aprés qu'elles sont finies, les
[g]aucher de verd de Mer, ou de Mon-
[ta]gne, & un peu de Blanc, & pour
[ce]lles qui sont jaunâtres y mêler du Mas-
[ic]ot, ensuite on les ombre avec du verd
[d]'Iris, ou du bistre & de la pierre de fiel,
[si] l'on veut qu'elles paroissent mortes.

Les Terrasses qui sont un peu plus éloignées, s'ébauchent de Verd de Montagne; on les ombre, & on les achéve avec du Verd de Vessie, y ajoûtant du Bistre, pour donner des coups par-cy par-là.

Celles qui s'éloignent encore d'avantage, se font avec du Verd de Mer & un peu de bleu, & s'ombrent de Verd d[e] Montagne.

Enfin, plus elles fuyent, plus il l[es] faut faire bleuâtres; & les dernier[s] lointains doivent estre d'outremer [&] de blanc, y mélant en quelques endroits de petites Teintes de Vermillon.

LXXXXI.

L'on peint les Eaux avec de l'Inde [&] du blanc, on les ombre de la mes[me] couleur, mais plus forte; & pour l[es] finir, au lieu de pointiller, l'on ne fa[it] que des traits sans croiser, leur donnan[t] le tour des Ondes quand il y en a.

DE MIGNATURE. 79

[f]aut quelquefois mesler un peu de
[V]erd dans de certains endroits, & rele-
[v]er des clairs avec du blanc tout pur,
[p]articulierement où l'eau boüillonne.

Les Rochers s'ébauchent comme l'Ar-
[c]hitecture de pierre, excepté qu'on y
[m]esle un peu de Verd pour l'ébauche,
[&] pour les ombres. L'on y fait des
[t]eintes jaunes & bleuës qu'il faut
[p]erdre avec le reste en finissant; & lors
[qu]'il y a des petites branches avec des
[f]eüilles, de la mousse ou des herbes,
[q]uand tout est finy, on les relève par-
[d]essus avec du Verd & du Massicot:
[l]'on en peut faire de jaunes, de vertes,
[&] de rougeâtres, pour paroistre sei-
[c]hes, de mesme qu'aux Terrasses. On
[p]ointille les Rochers comme le reste,
[p]lus ils sont éloignez, plus on les fait
[g]risâtres.

Les Châteaux, les vieilles Mazures,
[&] autres bastimens de pierre & de
[b]ois, se font de la maniere que j'ay
[d]ite, en parlant des Architectures lors
[q]u'ils sont sur les premieres lignes;

mais quand on les veut faire paroiſtre eſloignez, il y faut mêler du brun-rouge & du Vermillon, avec beaucoup de blanc, & ombrer fort tendrement avec ce meſlange : & plus ils s'eſloignent, moins il faut que les traits ſoient forts pour les ſeparations. Comme les Couvertures ſont ordinairement d'Ardoiſe on les fait un peu plus bleuës que le reſte.

LXXXXII.

L'on ne fait les Arbres qu'aprés que le Ciel eſt finy, l'on peut neantmoins en épargner les places quand ils en tiennent beaucoup, & de quelque façon que ce ſoit, il faut ébaucher ceux qui approchent avec du Verd de Montagne, y meſlant quelque-fois de l'ocre, & les ombrer des meſmes couleurs, y ajoûtant du Verd d'Iris ; en ſuite il faut feüiller là-deſſus en pointillant ſans croiſer ; car il faut que ce ſoit de petits points longuets, d'une couleur
plus

plus brune, & assez nourris, qu'il faut conduire du costé que vont les branches, par petites Touffes d'une couleur un peu plus brune : aprés l'on rehausse les jours avec du Verd de Montagne ou de Mer, & du Massicot, en feüillant de la mesme maniere, & lors qu'il y a des branches ou des feüilles seiches, on les ébauche de brun-rouge ou de pierre de fiel avec du blanc, & on les finit de pierre de fiel sans blanc, ou de bistre.

Le tronc des arbres doit estre ébauché d'occre, de blanc, & d'un peu de verd pour les clairs, & pour les bruns l'on y mesle du noir, y ajoûtant du bistre & du verd pour ombrer les uns les autres. L'on y fait aussi des eintes jaunes & bleuës, & l'on y done par-cy, par-là quelques petits coups e blanc ou de massicot, comme vous n voyez d'ordinaire à l'écorse des arres.

On fait les branches qui paroissent tre les feüilles avec de l'occre, du

F

verd de Montagne & du blanc, ou du bistre, & du blanc selon le jour où vous les faites: il faut les ombrer de bistre & de verd d'Iris.

Les arbres qui sont un peu éloignez s'ébauchent de verd de Montagne, & de verd de Mer, on les ombre & on les finit avec les mesmes couleurs mélées de verd d'Iris. Quand il y en a qui paroissent jaunâtres couchez d'occre & de blanc, & finissez avec de la pierre de fiel.

Pour ceux qui sont dans les lointains, il faut ébaucher de verd de Mer, avec lequel pour finir on mesle de l'outremer: & l'on releve le jour des uns & des autres avec du Massicot, par petites feüilles separées.

C'est le plus difficile du Païsage, & quasi de la Mignature, que de bien feüiller un arbre: Pour l'apprendre & pour s'y rompre un peu la main, il en faut copier de bons; car la maniere de les toucher est singuliere, & ne peut s'acquerir qu'en travaillant aux

arbres mesmes, au tour desquels vous observerez aussi de faire passer de petits Rameaux qu'il faut feüiller, sur tout ce qui se rencontre dessous & sur le Ciel.

Et en general, que vos Païsages soient coloriez de bonne sorte, & pleins de verité; car c'est ce qui en fait la beauté.

―――――――――

Des Fleurs.

LXXXXIII.

IL est agreable de peindre des Fleurs, non seulement par l'éclat de leurs differentes couleurs, mais aussi par le peu de temps & de peine qu'on employe à les faire, il n'y a que du plaisir, & quasi point d'application, vous estropiez un visage si vous faites un œil plus haut ou plus bas que l'autre, un petit nez, avec une grande bouche, & ainsi des autres parties : mais la crainte de ces disproportions ne

gesne point l'esprit pour les Fleurs, car à moins qu'elles ne fussent tout à fait remarquables, elles ne gastent rien Aussi la plus grande partie des Personnes de qualité qui se divertissent à peindre, s'en tiennent aux Fleurs: Il faut neanmoins s'attacher à copier juste; & pour cette partie de la Mignature comme pour le reste, je vous renvoye au naturel, car c'est le meilleur modelle que vous puissiez vous proposer. Travaillez-donc aprés les Fleurs naturelles, & cherchez-en les Teintes, & les diverses couleurs sur vostre palette, un peu d'usage vous les fera trouver aisément, & pour vous le faciliter d'abord, je diray, en continüant mon dessein, la maniere d'en faire quelques-unes, aussi bien ne peut-on p[as] toûjours avoir des Fleurs naturelles & l'on n'est souvent obligé de travaill[er] d'aprés des Estampes, où l'on ne voi[t] que la gravûre. En ce cas servez-vo[us] de celles de Nicolas Guillaume l[a] Fleur, & de Messieurs Robert,

DE MIGNATURE.

Baptiste, elles sont toutes tres-bonnes.

LXXXXI.

C'est une regle generalle que les Fleurs se desseignent, & se couchent [c]omme les autres figures : Mais la maniere de les Ebaucher, & de les [fi]nir est diferente ; car on les ébauche [s]eulement par de gros traits que l'on fait tourner d'abord du sens que doi[v]ent aller les petits, avec lesquels [o]n finit, ce tour y aydant beaucoup, [e]t pour les finir, au lieu de hacher [o]u de pointiller, on tire de petits [tr]aits forts fins & fort proches les [u]ns des autres, sans croizer, re[p]assant plusieurs fois jusques à ce que [v]os bruns & vos clairs ayent toute [l]a force que vous leur voulez don[n]er.

F iij

LXXXXV.

Des Roses.

Aprés qu'on a calqué, puis dessei-gné avec du carmin la Rose rouge, on applique une couche fort pâle de car-min & de blanc : ensuite l'on ébau-che les ombres de la mesme couleur, y mettant moins de blanc, & enfin avec du Carmin pur, mais tres-clair d'abord, le fortifiant de plus en plus à mesure que l'on travaille, & que les ombres sont bruns ; cela se fait à grands coups. En suite on finit travaillant dessus de la mesme couleur par petits traits, que l'on fait aller comme ceux de la Gra-vûre, si c'est une Estampe que l'on co-pie, ou du sens que tournent les feüil-les de la Rose ; si c'est d'aprés une Peinture, ou le naturel ; faisant per-dre les Ombres dans les clairs, & re-haussant les plus grands jours & le bord des feüilles les plus éclairées avec du

blanc, & un peu de carmin. Il faut toûjours faire le cœur des Roses, & le costé de l'ombre plus brun que le reste, & mesler un peu d'Inde en ombrant les premieres feüilles, particulierement quand les Roses sont épanoüies pour les faire paroistre fanées.

L'on ébauche la Graine avec de la Gomme-gutte, dans laquelle on mêle un peu de verd de Vessie pour l'ombrer.

Les Roses panachées doivent estre plus pâles que les autres, afin que l'on voye mieux les Panaches qui se font avec du carmin, un peu plus brun, dans les ombres, & tres-clair dans les Jours, en hachant toûjours par traits.

Pour les Blanches, il faut mettre une Couche de Blanc, & les ébaucher & finir, comme les Rouges: mais avec du Noir, du Blanc & un peu de Bistre, & en faire la Graine un peu plus jaune.

L'on fait les jaunes, en mettant une

couche par tout de Maſſicot, & les ombrant de Gomme-gutte, de Pierre de fiel, & de biſtre, relevant les clairs avec du Maſſicot & du blanc.

Les Queuës, les Feüilles, & les boutons de toutes ſortes de Roſes, s'ébauchent de verd de Montagne, dans lequel on meſle un peu de Maſſicot & de Gomme-gutte, & pour les ombrer on y ajoûte du verd d'Iris, mettant moins des autres couleurs quand les ombres ſont fortes. L'envers des feüilles doit eſtre plus bleu que le dedans; c'eſt pourquoy il faut l'ébaucher de verd de Mer, & y méler du verd d'Iris pour l'ombrer, faiſant les veines ou coſte de ce coſté-là plus claires que le fond, & celles de l'endroit plus brunes.

Les Epines qui ſont ſur les Queuës & ſur les boutons de Roſes, ſe font de petits coups de carmin, que l'on fait aller de tous coſtez, & pour celles qui ſont aux Tiges, on les ébauche de verd de Montagne & de Carmin, & on les

ombre de Carmin & de Biſtre, faiſant auſſi le bas des Tiges plus rougeâtre que le haut; c'eſt à dire, qu'il faut mê[l]er avec le Verd, du Carmin & du biſtre pour

LXXXXVI.

Des Tulippes.

Comme il y a une infinité de Tu[l]ippes differentes les unes des autres, [o]n ne peut pas dire de quelle couleur [e]lles ſe font toutes, je toucheray ſeule[m]ent les plus belles, qu'on appelle pa[n]achées, dont les panaches s'ébauchent [a]vec du carmin fort clair en des endroits [&] plus brun en d'autres, finiſſant avec [l]a meſme couleur par petits traits, qu'il [f]aut conduire comme les panaches. En [d]'autres on met une premiere couche [d]e Vermillon, puis on les Ebauche en [m]êlant du Carmin, & on les finit de [C]armin pur.

En quelques-unes on met de la Laque

de levant dessus le Vermillon au lieu de Carmin.

Il s'en fait aussi de Laque & de Carmin mêlez ensemble, & de Laque seule, ou avec du Blanc, pour les ébaucher: soit de Laque Colombine ou de Levant.

Il y en a de Violettes, qu'on ébauche d'Outremer, de Carmin ou de Laque, tantost plus bleuës, & tantost plus rouges. La maniere de faire les unes & les autres est égale, il n'y a que les couleurs qui sont differentes.

Il faut en de certains endroits, comme entre les Panaches de Vermillon, de Carmin, ou de Laque, mettre quelquefois du bleu fait d'outremer, & de blanc, & quelquesfois du violet fort clair, qu'on finit par traits comme le reste, & qu'on fait perdre dans les Panaches. Il y en a aussi qui ont des teint fauves, que l'on fait de Laque, de Bistre, & d'Occre, selon qu'elles sont cela n'est qu'aux Tulippes fines & rares & point aux communes.

Pour en ombrer le fond ; on prend ordinairement pour celles dont les Panaches sont de Carmin, de l'Inde & du Blanc.

Pour celles de Laque, du Noir & du Blanc, ou l'on mesl., en quelques-unes du Bistre, & en d'autres du Verd.

L'on en peut aussi ombrer de Gomme-Gutte & de Terre d'Ombre, & toûjours par traits du tour qu'ont les Feüilles.

L'on en fait encore d'autres, qu'on appelle bordées, c'est à dire que la Tulippe n'est point mélée, à la reserve de l'extremité des feüilles où il y a une bordure.

Elle est blanche à la violette.

Rouge à la jaune.

Jaune à la rouge.

Et rouge à la blanche.

La Violette se couche d'Outremer, de Carmin, & de Blanc, l'ombrant & la finissant de ce meslange. La bordure s'épargne, c'est à dire qu'on y met qu'une legere couche de Blanc, qu'on ombre d'Inde fort clair.

La Jaune s'ébauche de Gomme-gutte, & s'ombre de la mesme couleur, y mélant de l'Occre & de la Terre d'ombre ou de bistre; La bordure se couche de Vermillon, & se finit avec tant soit peu de Carmin.

La Rouge s'ébauche de Vermillon, & se finit de la mesme couleur, y mélant du Carmin ou de la Laque. Le Fond & la Bordure se fait de Gomme-gutte, & pour finir on ajoûte de la Pierre de fiel & de la Terre d'ombre, ou du Bistre.

La blanche s'ombre de Noir, de bleu & de Blanc; l'Ancre de la Chine est fort bon pour cela, les Ombres en sont tendres; il fait tout seul l'effet du bleu & du blanc, meslé avec d'autre noir, la bordure de cette Tulippe blanche se fait de Carmin.

A toutes ces sortes de Tulippes, on laisse une Nervûre au milieu des feüilles plus claires que le reste : & l'on fait noyer les Bordures dans le fond par petits traits de travers en tournant,

car il ne faut pas qu'elles paroissent coupées comme les Panaches.

L'on en fait encore de plusieurs autres couleurs. Quand il s'en trouve dont le fond de dedans est comme Noir, on l'ébauche & on le finit d'Inde, aussi-bien que la Graine qui au tout du Tuyau. Et si le fond est jaune, il s'ébauche de Gomme-gutte, & se finit en y ajoûtant de la Terre d'ombre, ou de bistre.

Les feüilles & la tige des Tulippes s'ébauchent ordinairement de Verd de Mer, elles s'ombrent & se finissent de Verd d'Iris, par grands traits le long des feüilles. On en peut faire aussi quelques unes de Verd de montagne, y meslant du Massicot, & les ombres du Verd de Vessie, afin qu'elles soient d'un verd plus jaune,

LXXXXVII.

L'Anemône.

Il y en a de plusieurs sortes, tant doubles que simples : ces dernieres sont ordinairement sans panaches, il s'en fait de violettes, avec du Violet & du blanc, les Ombrant de la mesme couleur, les unes plus rouges & les autres plus bleuës, tantost fort pâles, & tantost fort brunes.

D'autres s'ébauchent de Laque & de blanc, & se finissent de mesme, y mettant moins de blanc, quelques unes sans blanc.

D'autres s'ébauchent de Vermillon, & s'ombrent de la mesme couleur, y ajoûtant du Carmin.

On voit aussi des blanches & de couleur de citron. Ces dernieres se couchent de Massicot, & les unes & les autres s'ombrent & se finissent quelquesfois de Vermillon, & quelques-

ois de Laque fort brune, sur tout roche la graine, dans le fond, qui st aussi bien souvent d'une couleur omme noire, que l'on fait d'Inde ou e Noire & de Bleu, y mêlant en d'au- unes un peu de Bistre, & travaillant oûjours par traits bien fins, faisant erdre les bruns dans les clairs.

Il y en a d'autres qui ont le fond plus lair que le reste, & mesmes quelques- ois tout blanc, quoy que le reste de 'Anemône soit brun.

La Graine de toutes ces Anemônes se ait d'Inde & de Noir, avec fort peu e blanc, l'Ombrant d'Inde pur, à uelques-unes on la releve de Massi- ot.

Les Anemônes doubles sont de plu- eurs Couleurs, les plus belles ont urs grandes feüilles panachées. Les nes se font, c'est à dire les Panaches, vec du Vermillon, auquel on a- ûte du Carmin pour les finir, Om- rant le reste des feüilles d'Inde ; & our les petites du dedans, on met une

Couche toute de Vermillon & de Blanc, & on les ombre de Vermillon meflé de Carmin, faifant par-cy, par là des endroits forts, particulieremen[t] dans le cœur proche les grandes feüil[-]les du cofte de l'Ombre. L'on fini[t] par petits traits comme tournent le[s] Panaches, & les feüilles, avec du Car[-]min.

L'on ébauche & l'on finit les Pan[-]ches de quelques autres, de Carmin, pur auffi bien que les petites feüilles laiffant neanmoins au milieu de ce[s] dernieres, un petit rond, où l'on cou[-]che du violet brun, le faifant perdr[e] avec le refte, & apres que tout e[ft] finy, on donne des coups de cett[e] mefme couleur au tour des petites feüil[-]les, fur tout du cofté de l'ombre, le faifant noyer dans les grandes, dont l[e] refte s'ombre, ou d'Inde ou de Noir.

A quelques-unes, on fait les petite[s] feüilles de Laque ou de Violet, quo[i]que les Panaches des grandes foient d[e] Carmin.

DE MIGNATURE. 97

Il y en a d'autres dont les Panaches se font de Carmin par le milieu de la plufpart des grandes feüilles ; mettant en quelques endroits du Vermillon deffous, & faifant perdre ces couleurs avec les ombres du fond qui se font d'Inde & de blanc. Les petites feüilles se couchent de Maſſicot, & s'ombrent de [C]armin tres-brun du coſté de l'Ombre, tres-clair de celuy du Jour, y laiſſant [q]uaſi le Maſſicot pur, & ne donant ſeulement que quelques petits [c]oups d'Orpin & de Carmin, pour [s]eparer les feüiles, que l'on peut om[b]rer quelques fois avec vn peu de verd [m]ort paſle.

Il se fait des Anemônes doubles tou[t]es Rouges & toutes Violettes; les pre[m]ieres s'ébauchent de Vermillon, & de [c]armin quaſi ſans blanc, & s'ombren[t d]e carmin pur, bien Gommé, afin qu'e[l]les ſoient fort brunes.

Les Anemônes Violettes se couchent [d]e violet & de blanc, & se finiſſent ſans [b]lanc.

G

Enfin il y en a de ces doubles comme des simples de toutes couleurs, & qui se font de la mesme maniere.

Le verd des unes & des autres, est de Montagne, dans lequel on mesle du Massicot pour ébaucher; il s'ombre & se finit de verd de Vessie, les Queües en en sont un peu Rougeâtres, c'est pourquoy on les ombre de Carmin meslé de Bistre, & quelquesfois de verd, aprés les avoir couchées de Massicot.

LXXXXVIII.

L'Oeillet.

Il est des Oeillets de mesme que de Anemônes & des Tulippes; c'est à dir de Panachez, & d'autres d'une seul couleur.

Les premiers se panachent tantost d Vermillon & de Carmin, tantost d Laque & de Carmin, tantost de Laqu pure, ou avec du blanc: les uns for bruns, & les autres pâles, quelque

fois par de petites Panaches, & quelques fois par de grandes.

Leurs fonds s'ombrent ordinairement d'Inde & de Blanc.

Il est des œillets de couleur de chair fort pâles, & panachez d'un autre un peu plus forte, que l'on fait de Vermillon & de Laque.

D'autres qui sont de Laque, & de blanc qu'on ombre, & qu'on panache sans blanc.

D'autres tous Rouges, qui se font de Vermillon & de Carmin, le plus brun qu'il se peut.

D'autres tous de Laques.

Et enfin d'autres sortes, dont le naturel ou la fantaisie sont la regle.

Le verd des uns & des autres est de Mer, ombré de verd d'Iris.

LXXXXIX.

Le Martagon.

Il se couche de Mine de Plomb, s'é-

bauche de Vermillon, & dans le plus fort des ombres de Carmin, les finissant de cette mesme couleur, par traits, en tournant comme les feüilles. L'on rehausse les clairs de Mine de plomb & de blanc: la graine se fait de Vermillon & de Carmin.

Les Verds se font de Verd de Montagne, ombré de Verd d'Iris.

C.

L'Hemerocalle.

Il y en a de trois sortes, de Gridelin un peu rouge.

De Gridelin fort pâle.

Et de blanches.

Pour les premieres, on met une couche de Laque & de blanc, l'on ombre & l'on finit avec de la mesme couleur plus forte, y mêlant un peu de Noir pour la tuer, sur tout aux endroits les plus bruns.

Les secondes se couchent de blanc meslé de fort peu de Laque & de Ver-

millon, de sorte que ces deux dernieres Couleurs ne paroissent quasi pas, en suite l'on Ombre avec du Noir & un peu de Laque, faisant plus Rouge dans le cœur des feuilles proche les Tiges, qui doivent estre, aussi bien que la Graine, de la méme Couleur, particulierement vers le haut, & en bas un peu plus Vertes.

La queuë de la graine se couche de Massicot, & s'ombre de verd de Vessie.

Les autres Hemerocalles se font en mettant une couche de blanc tout pur, & les ombrant & finissant de Noir & de blanc.

La Tige de ces dernieres, & les verds de toutes, se font de Verd de Mer, & s'ombrent de Verd d'Iris.

C I.

Les Hyacintes.

Il y en a de quatre façons.
De bleuës un peu brunes.
D'autres plus pâles.

De Gridelin.

Et de Blanches.

Les premieres se couchent d'Outremer & du Blanc, on les Ombre & finit avec moins de Blanc.

Les autres se couchent & s'ombrent de bleu pâle.

Les Gridelins s'ébauchent de Laque de Blanc, & tant soit peu d'Outremer, & se finissent de la mesme couleur un peu plus forte.

Enfin aux dernieres, on met une Couche de Blanc, puis on les ombre de noir avec un peu de blanc; & les finit toutes par traits suivant le contours des feuilles.

L'on fait le Verd & les tiges de ceux qui sont bleuës, de Verd de Mer & d'Iris fort brun, & dans la tige du premier on peut mêler un peu de Carmin pour la faire rougeâtre.

Les deux autres aussi bien que le Verd, s'ébauchent de Verd de Montagne, avec du Massicot, & s'ombrent de verd de Vessie.

CII.

La Peone.

Il faut mettre une Couche par tout de Laque de Levant & de Blanc, assez forte, & ombrer ensuite avec moins de blanc, & point du tout dans les endroits les plus bruns, aprés quoy l'on finit de cette mesme Couleur par Traits, & en tournant comme à la Rose, la Gommant beaucoup dans le plus fort des ombres, & relevant les Jours & le bord des feüilles les plus éclairées avec du Blanc & un peu de Laque. L'on fait aussi de petites veines qui vont comme les traits de la hachûre, mais qui paroissent davantage.

Le verd de cette Fleur est de Mer, & s'ombre avec celuy d'Iris.

CIII.

Les Primes-Veres.

Elles font de quatre ou cinq couleurs.

Il y en a de Violettes fort pâles.

De Gridelin

De Blanches & de Jaunes.

La Violette se fait d'Outremer, de Carmin & de Blanc, y mettant moins de blanc pour l'ombrer.

Le Gridelin se couche de Laque colombine, & tant soit peu d'Outremer, avec beaucoup de blanc, & s'ombre de la mesme couleur plus forte.

Pour les blanches, il faut mettre une couche de blanc, & les ombrer de noir & de blanc, les finissant comme les autres par traits.

L'on fait le cœur de ces trois Primes-Veres de Massicot en forme d'Etoile, que l'on ombre de Gomme-Gutte, faisant au milieu un petit rond de Verd de Vessie.

Les Jaunes se couchent de Massicot, & s'ombrent de Gomme-gutte & de Terre d'Ombre.

Les queuës, les feüilles, & les bou[t]ons s'ébauchent de Verd de Montagne meslé d'un peu de Massicot, & se finissent [d]e Verd d'Iris, faisant de cette mesme [c]ouleur les costes ou les veines qui pa[r]oissent sur les feüilles, rehaussant les [j]ours des plus grosses avec du Massicot.

C I V.

La Renoncule.

Il y en a de plusieurs sortes, les plus [b]elles, sont la Pivoine & l'Orangée; [p]our la premiere on met une couche [d]e Vermillon, avec tant soit peu de [G]omme-gutte, & l'on y ajoûte du Car[m]in pour l'ombrer, la finissant avec [c]ette derniere couleur, & un peu de [F]ierre de fiel.

A d'autres on peut mettre de la Laque [d]e Levant au lieu de Carmin, sur tout [d]ans le cœur.

L'orangée se couche de Gomme-Gutte & se finit de Pierre de fiel, d[e] vermillon, & un peu de Carmin, la[i]sant de petits Panaches Jaunes.

Le verd des Tiges est de Montagn[e] de Massicot fort pâle, y mêlant d[u] verd d'Iris pour les ombrer.

Celuy des feüilles est un peu pl[us] brun.

C V.

Les Crocus.

Il s'en trouve de deux couleurs.
De Jaunes.
Et de Violet.

Les Jaunes s'ébauchent de Massico[t] & de Pierre de Fiel, & s'ombrent [de] Gomme-Gutte, & de Pierre de Fiel aprés quoy sur chaque Feüille en de[r]hors, on fait trois Rayes separées l'un[e] de l'autre en long avec du Bistre & [de] la Laque pure, les faisant perdre par p[e]tits Traits dans le Fond. On laisse l[e] dedans des feüilles tout Jaune.

Les Violets se couchent de Carmin
eslé d'un peu d'Outremer & de Blanc
rt pâle: on les Ebauche & on les finit
ec moins de blanc, faisant aussi des
yes de Violet fort brun à quelques-
s comme aux Jaunes, & à d'autres
n que de petites Veines. Ils ont tous
Graine Jaune, & elle se fait d'orpin
de Fierre de Fiel, & pour faire la
ueuë on met une Couche de blanc,
on l'ombre de Noir meslé avec un
u de Verd.
Le Verd de cette fleur s'Ebauche de
rd de Montagne fort pâle, & s'om-
e de verd de vessie.

C V I.

L'Iris.

Les Iris de Perse se font en met-
nt aux feüilles du dedans une Cou-
ne de blanc, & les ombrant d'inde
de verd meslez ensemble, laissant
e petite separation blanche au mi-
u de chaque feüille; & à celles de

dehors on met au mesme endroit [une]
Couche de Massicot que l'on Om[bre]
de Pierre de Fiel & d'Orpin, fais[ant]
de petits points bruns & longs par d[es]
sus toute la feüille, un peu éloign[és]
les uns des autres; & au bout de c[ha]
cune on fait de grandes Taches de [Bi]
stre & de Laque à quelques-unes, &
d'autres d'Inde tout pur; mais fo[rt]
Noires. Le reste & le dehors des Fe[üil]
les s'Ombre de Noir.

Le Verd s'Ebauche de Verd de M[er]
& de Massicot fort pâle, & s'ombre [de]
Verd de Vessie.

Les Iris de la Suze se Couchent [de]
Violet & de blanc, y mettant un p[eu]
plus de Carmin que d'Outremer;
pour les ombres, sur tout aux feüill[es]
du milieu on met moins de blanc,
au contraire plus d'Outremer que [de]
Carmin, faisant les Veines de cet[te]
mesme couleur, & laissant au mil[ieu]
des Feüilles du dedans une petite N[er]
vûre Jaune.

Il y en a d'autres qui ont cette mé[me]

DE MIGNATURE. 109

ervûre; aux premieres Feüilles, dont
bout seulement est plus bleu que le
ste.

D'autres s'Ombrent & se finissent
un mesme Violet plus Rouge, ils ont
ssi la Nervûre du milieu aux Feüilles
dehors; mais blanche & Ombrée
Inde.

Il y en a aussi de Jaunes qui se font
mettant une Couche d'Orpin & de
assicot, les ombrant de Pierre de
el & faisant des Vejnes de Bistre par-
ssus les feüilles.

Le Verd des unes & des autres est
Mer, meslant un peu de Massicot
ur les Queuës, il s'ombre de Verd
Vessie.

CVII.

Le Jassemin.

Il se fait avec une Couche de Blanc
bré de Noir & de Blanc; & pour
dehors des Feüilles on y mesle un
eu de Bistre, en faisant la moitié de

chacune de ce côté-là un peu Rougeâ[tre]
avec du Carmin.

CVIII.

La Tubereuse.

Pour la faire on fait une couc[he]
de blanc, & on l'ombre de Noir a[vec]
un peu de Bistre en quelques endro[its]
& au dehors des Feüilles, on mêle [un]
peu de Carmin, pour leur donner [une]
Teinte Rougeâtre, particulierement [à]
les bouts.

La Graine se fait de Massicot,
s'ombre de verd de Vessie.

L'on en couche le verd de verd [de]
Montagne, & on l'ombre de v[erd]
d'Iris.

CIX.

L'Elebore.

La Fleur d'Elebore se fait quasi [de]
mesme, c'est à dire qu'elle se cou[che]
de Blanc & s'ombre de Noir &

Biſtre, faiſant le dehors des Feüilles un peu Rougeâtre par-cy par-là.

La Graine ſe Couche de verd brun, ſe releve de Maſſicot.

Le verd en eſt ſale & s'Ebauche de verd de Montagne, de Maſſicot & de Biſtre, finiſſant de verd d'Iris avec du Biſtre.

C X.

Le Lys.

Il ſe Couche de Blanc, & s'ombre de Noir & de Blanc.

La Graine ſe fait d'Orpin & de Pierre de Fiel.

Et le Verd de meſme qu'aux Tubereuſes.

C X I.

Le Perſe-Neige.

Il s'Ebauche & ſe finit de meſme que le Lys.

La Graine ſe couche de Maſſicot,

& s'ombre de Pierre de Fiel.

Et le Verd se fait de Verd de Mer, & d'Iris.

CXII.

La Ionquille.

Elle se couche de Massicot, & de Pierre de Fiel, & se finit de Gomme-Gutte & de Pierre de Fiel.

Le Verd s'Ebauche de Verd de Mer, & s'ombre de Verd d'Iris.

CXIII.

Le Narcisse.

Tous les Narcisses Jaunes, doubles & simples, se font en mettant une couche de Massicot, ils s'Ebauchent d Gomme-Gutte, & se finissent en y ajoûtant de la Terre d'Ombre ou de Bistre, à la reserve de la Cloche qui e au milieu, que l'on fait d'Orpin & d Pierre de Fiel, & que l'on borde Vermillon & de Carmin.

Le

Les Blancs se couchent de Blanc, & s'ombrent de Noir & de Blanc ; excepté la Couppe ou la Cloche qui se fait de Massicot & de Gomme-Gutte.

Le Verd est de Mer, ombré de Verd d'Iris.

CXIV.

Le Soucy.

Il se fait en mettant une couche de Massicot, puis une de Gomme-gutte, l'ombrant avec cette mesme couleur, dans laquelle on aura meslé du Vermilon. Et pour les finir on ajoûte de a pierre de fiel, & un peu de Carmin.

Le Verd se fait de Verd de Montagne, mbré de Verd d'Iris.

CXV.

La Roze d'Inde.

Pour faire une Roze d'Inde, on met ne couche de Massicot, & une autre

de Gomme-gutte, puis on l'ébauche y mêlant de la Pierre de fiel ; & on la finit avec cette derniere couleur, y ajoûtant du biftre, & tant soit peu de carmin dans le plus fort des ombres.

CXVI.

L'Oeüillet d'Inde.

On le fait en mettant une couche de Gomme-gutte, l'ombrant de cette derniere couleur, dans laquelle on mélera beaucoup de carmin & un peu de Pierre de fiel, & laiffant au tour des feüilles une petite bordure jaune de Gomme-gutte fort clare dans les jours, & plus brune dans les ombres.

La graine s'ombre de biftre.

Le Verd tant de la Roze que de l'Oeiller, s'ébauche be Verd de Montagne, & fe finit de verd d'iris.

CXVII.

Le Soleil.

Il s'ébauche de Massicot & de Gomme-gutto, & se finit de pierre-de-fiel & de bistre.

Le Verd se couche de Verd de montagne & de Massicot, & s'ombre de verd de vessie.

CXVIII.

Le Passeroze.

Elle se fait comme la Roze, & le verd des feüilles aussi, mais on en fait les veines de verd plus brun.

CXIX.

Les Oeillets de Poëte, & les Mignaraises.

Se font en mettant une couche de Laque & de blanc, les ombrant de Laque pure, avec un peu de carmin

pour ces dernieres, que l'on pointille en suite par tout de petits points ronds separez les uns des autres. Et l'on rehausse de blanc les petits filets qui sont au milieu.

Les verds en sont de verds de mer, & se finissent de verd d'Iris.

CXX.

La Scabieuse.

Il y a deux sortes de Scabieuses, de rouges & de violettes: Les feüilles de la premiere se couchent de Laque de Levant, où il y a un peu de blanc & s'ombrent sans blanc, & pour le milieu qui est un gros bouton où est la graine, il s'ébauche & se finit de Laque pure, avec un peu d'outremer, ou d'Inde pour le faire plus brun, en suite on fait par dessus de petits points blancs un peu longs, assez éloignez les uns des autres, plus clairs dans le jour que dans l'ombre, les faisant aller de tous costez,

L'autre se fait en mettant une couche de violet fort pâle, tant sur les feüilles que sur le bouton du milieu, ombrant l'un & l'autre de la mesme couleur, un peu plus forte; & au lieu de petits coups blancs pour faire la graine, on les fait violets, & au tour de chacun on marque un petit rond, & cela sur tout le bouton.

Le Verd s'ébauche de Verd de Montagne & de Massicot, & s'ombre de verd d'Iris.

CXXI.

La Gladiole.

Elle se couche de Laque colombine & de blanc fort pâle, s'ébauche & se finit de Laque pure très-claire, en des endroits, & fort brune en d'autres, y meslant mesme du bistre dans le plus fort des ombres.

Le Verd est de Montagne, ombré d'Iris.

H iij

CXXII.

L'Hepatique.

Il y en a de rouge & de bleuë, celle-cy se fait en mettant par tout une couche d'Outremer, de Blanc, & d'un peu de Carmin, ou de Laque, ombrant le dedans des feüilles de ce mélange, mais plus fort, excepté celles du premier rang, pour lesquelles & pour le dehors de toutes, on y ajoûte de l'Inde & du blanc, afin que la couleur soit plus pâle & moins belle.

La Rouge se couche de Laque colombine, & de blanc fort pâle, & se finit avec moins de blanc.

Le verd se fait de Montagne, de Massicot, & d'un peu de bistre, & s'ombre de Verd d'Iris, & d'un peu de bistre, sur tout, au dehors des feüilles.

CXXIII.

La Grenade.

La Fleur de Grenadier, se couche de mine de Plomb, s'ombre de Vermillon & de Carmin, & se finit de cette derniere couleur.

Le verd se couche de Verd de Montagne & de Massicot, ombré de Verd d'Iris.

CXXIV.

La Fleur de Féve d'Inde.

Elle se fait avec une couche de Laque de Levant & de blanc, ombrant les Feüilles du milieu de Laque pure, & ajoûtant un peu d'outremer pour les autres.

Le verd est de Montagne, ombré d'Iris.

CXXV.

L'Ancolie.

Il y a des Ancolies de plusieurs couleurs, les plus ordinaires sont les Violettes, les Gridelins & les Rouges; Pour Violettes, il faut coucher d'Outremer, de Carmin & de Blanc, & ombrer de ce mélange plus fort.

Les Gridelins se font de mesme, y mettant bien moins d'Outremer que de Carmin.

Les Rouges, de Laque & de Blanc, finissant avec moins de blanc.

Il s'en fait aussi de panachées de plusieurs couleurs, qu'il faut ébaucher & finir comme les autres, mais plus pâles, faisant les panaches d'une couleur un peu plus brune.

CXXVI.

Le Pied-d'Aloüette.

Il y en a aussi de differentes couleurs,

de panachez, les plus communs sont
[l]e Violet, le Gridelin & le Rouge, ils
[s]e font comme les Ancolies.

CXXVII.

Les Violettes & les Pensées.

C'est de mesme pour la Violette &
[le]s Pensées, excepté qu'à ces dernieres,
[le]s deux feüilles du milieu sont plus
[f]oncées que les autres, c'est à dire les
[b]ords, car le dedans de celles-là est
[j]aune, l'on y fait de petites veines noi-
[re]s qui partent du cœur, & qui meurent
[ve]rs le milieu.

CXXVIII.

Le Muſſipula.

L'on en void de deux sortes, de
[Bl]anc & de Rouge, celuy-cy se cou-
[ch]e de Laque & de Blanc, avec un
[pe]u de Vermillon, & se finit de La-
[qu]e pure ; Pour les boutons, c'est à

dire le Tuyau des feüilles, on les éba[uche] de blanc & de tant soit peu de Ver[mil]lon, y mêlant du bistre ou de Pierre de fiel pour les finir.

Les feüilles des blancs se couchent blanc, y ajoûtant du bistre & du Ma[s]sicot sur les boutons, que l'on ombre [de] bistre pur, & les feüilles de noir & blanc.

Le verd de toutes ces fleurs, se f[ait] de verd de Montagne & de Massic[ot] & s'ombre de Verd d'Iris.

CXXIX.

L'*Imperiale*.

Il y en a de deux couleurs, sçavoir la jaune & la rouge, ou l'orangée: [la] premiere se fait en mettant une couc[he] d'orpin, & l'ombrant de Pierre de fi[el] & d'Orpin, avec un peu de Verm[il]lon.

L'autre, se couche d'Orpin & [de] Vermillon ; & s'Ombre de Pierre [de] Fiel & de Vermillon, faisant le co

ncement des feüilles proche la queuë
Laque & de biſtre fort brun, & aux
es & aux autres des veines de ce mé-
ge le long des feüilles.

Le Verd ſe fait de verd de Montagne
Maſſicot, & s'ombre de verd d'Iris &
Gomme-Gutte.

CXXX.

Le Siclamen.

e Rouge ſe couche de Carmin, d'un
u d'Outremer & de beaucoup de blanc
ſe finit de la meſme couleur plus forte,
mettant quaſi que du Carmin dans
milieu des feüilles proche le cœur, &
ns le reſte on y ajoûte un peu plus
outremer.

L'autre ſe couche de blanc, & s'om-
re de noir.

Les Tiges de l'un & de l'autre doi-
ent eſtre un peu rougeâtres.

Et le verd de Montagne & d'Iris.

CXXXI.

La Geroflée.

Il y a de plusieurs sortes de Geroflée de Blanche, de Jaune, de Violette, Rouge & de Panachées de different couleurs.

Les blanches se couchent de blanc, s'ombrent de noir, & d'un peu d'Inde dans le cœur des feüilles.

La jaune, de Massicot, de Gomme-gutt & de Pierre de fiel.

Les violettes, s'ébauchent de viol & de blanc, & se finissent avec moins de blanc, faisant la couleur plus claire dans le cœur, & mesme un peu jaunâtre.

Les Rouges de Laque & de Blanc, les achevant sans blanc.

On couche les Panachées de blanc, & on fait les Panaches tantost de violet, où il y a beaucoup d'outremer; d'autres où il y a plus de carmin, tantost de Laque, & tantost de Carmin;

s unes avec du blanc, & les autres
ns blanc, ombrant le reste des feüilles
inde.

La Graine de toutes s'ébauche de verd
Montagne & de Massicot, & se finit
verd d'Iris.

Les feüilles & les queuës se couchent
mesme verd, y meslant du vert d'Iris
ur les finir.

Je ne finirois point si je voulois met-
e icy toutes les Fleurs qu'on peut faire;
ais s'en est assez, & trop pour donner
ntelligence des autres, & mesme une
uzaine auroit suffi, si l'on travailloit
ûjours sur les naturelles : Car dés là
n'y a qu'à faire ce que l'on void. Mais
y pensé que l'on copie plus souvent
s Estampes, & que l'on ne seroit pas
ché de trouver icy les couleurs dont
n fait plusieurs differentes fleurs ; en
ut cas (pour finir comme j'ay com-
encé) chacun pourra prendre & laisser
que bon luy semblera.

CXXXII.

Ie n'ajoûteray point icy d'inſtru-
ction particuliere pour une infinité d'au-
tres Sujets, elle n'eſt pas neceſſaire,
ce petit Traite eſt déja moins ſucci[nct]
que je me l'eſtois propoſé ; je diray ſeu-
lement en general, que les Fruits, l[es]
Poiſſons, les Serpens, & toutes ſort[es]
de Reptilles, doivent eſtre touchez [à]
la maniere des Figures, c'eſt à dire, h[a]-
chez ou pointillez.

Mais les oyſeaux, & tous les autr[es]
Animaux, ſe font par Traits comme [les]
Fleurs.

CXXXIII.

N'employez à aucune de ces choſ[es]
du Blanc de Plomb ; il n'eſt prop[re]
qu'en Huile, & il noircit comme
l'Ancre, n'eſtant détrempé qu'à la Gom-
me, particulierement ſi vous me[t]-
tez voſtre ouvrage dans un lieu h[umide]

mide ou avec des Parfuns, & la Ceruse de Venise est aussi fine, & d'un aussi grand blanc. De celuy-là, n'en épargnez pas l'usage, sur tout en ébauchant, & faites-en entrer dans tous vos meslanges, afin de leur donner un certain Corps qui empaste vostre ouvrage, & qui le fasse paroistre doux & moileux.

Le goust des Peintres est neanmoins different en ce point, les uns en employent un peu, d'autres point du tout; mais la maniere de ceux-cy est maigre & seiche, les autres en mettent beaucoup, & c'est sans contredit la meilleure Methode & la plus usitée parmy [l]es habiles Gens ; car outre qu'elle [est] prompte, c'est que l'on peut en s'en [s]ervant (ce qui seroit quasi impossi[b]le autrement) copier toutes sortes de Tableaux, nonobstant le sentiment [co]ntraire de quelques-uns, qui disent [q]u'en mignature l'on ne peut donner [l]a Force & toutes les differentes Tein[t]es qu'on void dans les Pieces en Huile,

ce qui n'est pas vray, du moins pour les bons Peintres, & les effets le prouvent assez ; car il se void des Figures, des Païsages, des Portraits, & toute autre chose en mignature, touchez d'une aussi grande maniere, aussi vraye & aussi noble, quoy que plus mignonne & delicate qu'en huile.

Je sçay pourtant que cette Peinture a ses avantages, quand ce ne seroit que celuy de rendre plus d'ouvrage, & de consommer moins de temps ; elle se deffend mieux aussi contre ses injures, & il faut encore luy ceder le droit d'Aisnesse & la gloire de l'Antiquité.

Mais aussi la Mignature a les siens, & sans repeter ceux que j'ay déja montrez, elle est plus propre & plus commode, l'on porte aisément tout son Attirail dans sa poche ; vous travaillez par tout quand il vous plaist, sans tant de preparatifs ; vous pouvez la quitter & la reprendre quand & autant de fois que vous voulez, ce qui ne

ne se fait pas à la premiere, où l'on ne doit guere travailler à sec.

Mais remarquez qu'il est de l'une & de l'autre, comme de la Comedie, dans laquelle la plus grande ou la moindre perfection des Acteurs ne consiste pas à faire les Hauts ou les bas Rolles, mais à faire extremement bien ceux qu'ils font, car si celuy qui aura le dernier personnage, s'en acquitte mieux qu'un autre de celuy de Heraut ; il meritera sans doute plus d'approbation & de loüange.

C'est la mesme chose dans l'Art de Peindre, son excellence n'est pas attachée à la Noblesse d'un sujet ; mais à la maniere dont on le traite, avez-vous talent pour celuy-cy, ne vous jettez pas inconsiderément dans celuy-là, & si vous avez receu du Ciel quelque étincelle de ce beau Feu, connoissez pourquoy il vous est donné, & faites-vous-y un chemin facile; les uns prendront bien les differens airs du Teste, les autres réüssiront mieux en Païsages,

ceux-cy travaillent en petit, qui ne le pourroient faire en grand, ceux-là sont bons Coloristes, & ne possedent pas le Dessein, d'autres enfin n'ont du Genie que pour les Fleurs: Et les Bassans mémes, se sont acquis un nom par les Animaux, qu'ils ont touchez de tres-bonne maniere, & mieux que toute autre chose.

C'est pour dire que chacun se doit contenter de sa Verve, sans vouloir se revétir du talent d'autruy, & prendre un vol au dessus de ses forces, aussi bien il est inutile de vouloir contraindre la Nature à nous donner ce qu'elle nous refuse, & il est de nostre prudence aussi bien que de la modestie, de ne se point mettre en teste de faire paroistre un avantage qu'on n'a pas, car c'est découvrir les deffauts qu'on a, & travailler à sa honte: Au contraire ce n'en est point une, que vous ne possediez pas vous seul toutes les parties qui ont donné de la Reputation aux grands Peintures, chacun d'eux

a eû son fort & son foible, & chacun de nous aussi se doit contenter de ce qu'il a receu en partage, l'importance est de le cultiver avec soin.

Et bien que ce petit Livre y puisse assurément contribüer, neantmoins je ne vous le presente que comme un suplément à de meilleurs moyens; l'on aprendra sans doute plus avantageusement sous un excellent Maistre, duquel on recevra les preceptes de toutes les bonnes Regles, & des plus belles Maximes de l'Art, & par lequel on les verra mettre en pratique. Et quoy que les inventions du dessein que j'ay données au commencement soiét infaillibles, il vaut pourtant beaucoup mieux le posseder par une Science acquise, car si vous n'avez pour y supléer un Genie tout particulier, & une extraordinaire justesse d'œil, & de main, vous aurez beau desseigner vos Pieces correctement, ce sera un grand hazard si elles ne sont à la fin Strapassées sans proportion, & sans beauté,

parceque dans l'application des Couleurs, vous en perdez fort aisément les Traits, & plus mal-aisément encore les pourez-vous retrouver, si vous n'avez un peu de dessein. J'exhorte donc autant que je puis les Amateurs de la Peinture, d'apprendre à Desseigner doctement, de copier avec une perseverance infatigable, & à toute rigueur les bons Originaux : En un mot, de monter par les degrez ordinaires à la perfection de ce bel Art; duquel comme de tous les autres, les preceptes sont bien-tost appris, mais ce n'est pas assez il faut executer, la Theorie est inutile sans la Pratique, & la Pratique sans la Theorie, est un guide aveugle qui nous égare au lieu de nous conduire où nous voulons aller. Mais sçavoir bien ce que l'on veut faire, & bien faire ce que l'on sçait est le vray moyen d'en faire, & d'en sçavoir beaucoup avec le temps, & de se rendre de bon Ecolier un excellent Maistre.

Au reste je ne me pique pas d'estre

eel, mais cependant je puis assurer les Personnes qui prendront la peine d'entrer dans cette petite Ecolle, avec un peu de disposition & d'envie d'aprendre, qu'elles n'auront pas sujet de s'en repentir : car si l'on y demeure sans plaisir, je crois du moins que l'on en sortira avec un profit notable.

SECRET D'UN ITALIEN,

POUR FAIRE LE CARMIN & l'Outremer.

RIEN n'est plus seur, ni plus facile que cette Maniere de faire les Couleurs, elles ont un éclat, & une vivacité qu'on ne peut exprimer, elles ne changent jamais, & se font à si peu de frais, qu'on a pour un Loüis, ce qui en coûte sept ou huit à Florence : Mais l'épreuve en fera plus connoistre, que tout ce que j'en pourrois dire, il suffit d'en donner la methode. Je commence donc par

LE CARMIN.

Faites tremper trois ou quatre jours dans un boccal de vinaigre blanc, une

I iiij

livre de bois de Bresil de Fernambourg, de couleur d'Or, après l'avoir bien rompu dans un mortier, faites-le boüillir une demie heure, passez-le par un linge bien fort, remettez-le sur le feu. Ayez un autre petit pot dans lequel sera détrempé huit onces d'Alun dans du Vinaigre blanc, mettez cette Alun détrempé en cette autre liqueur, & le remuez bien avec une Spatule; l'Ecume qui en sortira, sera vostre Carmin, recüeillez-là, & la faites seicher, on peut faire le mesme avec la Cochenille, au lieu de Bresil.

L'OVTREMER.

Prenez dix onces d'Huile de Lin, mettez-les dans un Plat de terre avec sept ou huit gouttes d'eau commune, mettez cela sur le Feu jusques à ce qu'il commence à boüillir, mettez-y une livre de cire blanche vierge, rompuë en petits morceaux: Quand la Cire sera fonduë, mettez-y une livre de

pour faire les Couleurs. 137

Poix Grecque ℥ j. meſlez-y quatre onces de Maſtic en poudre, qui ayt eſté fondu auparavant dans un pot à part, avec deux onces de Terbentine, & laiſſez cuire le tout une heure durant, & aprés laiſſez tomber cette drogue dans l'eau froide, & quand elle ſe trouvera mole comme du beure, elle ſera cuite ; ſi toutesfois il s'y trouve encore de petits durillons, ce ſera une marque que le Maſtic ne ſera pas aſſez fondu, & alors il faudra remettre la Drogue au Feu.

Le tout eſtant cuit, mettez du Lapis bleu dans un Creuſet au Feu, juſques à ce qu'il ſoit tout rouge comme le Feu méme : puis jettez-le dans du vinaigre blanc, il boit ce vinaigre juſques à en crever, & ſe reduit en petits morceaux leſquels il faut broyer en poudre, puis incorporer cette poudre avec un peu de la Drogue ſuſdite, dont il faut prendre le moins qui ſe peut, & gardez cela ainſi environ quinze jours, aprés quoy mettez un Ais un peu en

penchant sur le bord d'une Table, il sera bon qu'il y ayt une petite Trace ou Rigole à cét Ais, & sous cet Ais un petit Vaze de verre, mettez vostre Pâte bleuë au haut de cette Rigole, & au dessus de la Pâte, mettez un Vaze d'eau qui distile sur la Pâte goute à goute, & alors avec un petit bout de bâton poly, vous aiderez à l'eau à détremper cette Pâte, en la remuant un peu, & fort doucement. Le premier Azure qui s'écoule goute à goute, est le plus beau ; quand il en vient de moins beau aprés, il faut changer de Vaze, pour recevoir ce second Bleu, aprés lequel il en vient encore un troisiéme qui ne laisse pas de servir. Laissez seicher ces trois sortes d'Outremer, puis les ramassez & les mettez separément en de petits Sacs de Cuir blanc.

AUTRES SECRETS

POUR FAIRE LE CARMIN
& l'Outremer de differentes manieres, & des Laques fines, Colombines, des Verds, & d'autres couleurs de plusieurs façons, le tout propre pour la Mignature.

LE CARMIN.

Ayez trois chopines d'Eau de Fontaines qui n'ait pas passé par des canaux de Plomb, versez-là dans un pot de terre vernissé, estant preste à boüillir mettez-y une demie ou un quart d'once de graine de Cohan ou Couhan dont se servent les Panachers, bien pulverisé, puis laissez-la boüillir environ trois quarts d'heure, c'est à dire jusqu'à ce que la quatriéme partie de l'Eau se soit diminuée ; mais pres-

nez garde que le feu soit de charbon, après quoy coulez cette Eau par un linge dans un autre Vase vernissé, & faites-là chauffer jusques à ce qu'elle commence à boüillir. Alors ajoûtez-y une once de Cochenille & un quart d'once de Rocourt, le tout mis en poudre à part, puis faites boüillir cette matiere jusques à la diminution de la moitié, ou pour mieux dire jusques à ce qu'elle fasse une escume noire, & & qu'elle soit bien rouge; car à force de boüillir elle devient colorée. Sortez-là du feu, & semez-y demie once ou trois pincées d'Alun de roche pulverisé, ou de l'Alun de Rome qui est rougeâtre & meilleur, & un demy quart d'heure après passez-là par un linge dans un vase vernissé, ou bien distribuez-là dans plusieurs petites escuelles de fayance vernissées, où vous la laisserez reposer durant douze ou quinze jours; vous verrez qu'il se fera une peau moisie au dessus qu'il faut oster avec une éponge, & laisser la matiere du fond exposée

à l'air, & quand l'Eau qui surnage sera evaporée, vous ferez bien sécher la matière qui reste au fond, & la broyerez sur un marbre ou Porphire bien dur, & bien uny, & ensuite la passerez par un tamy bien fin.

Remarquez que la doze de ces drogues-là n'est pas tellement terminé à ce que j'ay dit, qu'on ne les puisse mettre à discretion selon la couleur relevée au plus tirant sur le Cramoisy qu'on souhaite, si on veut faire le Carmin plus rouge on met plus de Rocourt, si on le desire plus Cramoisy on met plus de Cochenille, mais tout se doit pulveriser à part, & le Cohan doit bouillir le premier tout seul, & les autres toutes ensemble comme dessus.

L'OUTREMER.

Prenez une demie livre de Lapis Azuly, mettez-le sur des Charbons bien ardens jusques à ce qu'il soit tout rouge comme les charbons mesme, ensuite

esteignez-le dans le Vinaigre bien fort, & broyez-le sur un Porphire ou autre Pierre bien dure avec Eau de vie rectifiée, plus vous le broyerez & plus beau sera l'Outremer, laissez-le sur le Porphire ou dans quelque vaisseau jusques à ce que vous ayez fait le Pastel pour y incorporer ledit Lapis.

Pour le faire, prenez un quarteron de Cire jaune, un quarteron de Terbentine, autant de Raisine, & autant d'huile de Lin; faites fondre le tout ensemble à petit feu, & quand tout sera fondu, & qu'il commence à boüillir il sera cuit: Alors il faut verser le tout dans une Escuelle vernissée, & ce sera le Pastel d'Outremer duquel vous prendrez une quantité semblable à celle du Lapis, & vous petrirez le tout ensemble sur le marbre, c'est à dire le Lapis & le Pastel, lesquels estans bien incorporez, vous les laisserez reposer une nuit; & ensuite pour faire sortir l'Outremer qui sera dans ledit Pastel, versez de l'eau claire dessus,

& petrissez-le avec les mains comme qui petrit de la paste, alors l'Outremer sortira & tombera dans une escuelle que vous tiendrez sous vos mains pour le recevoir; & le laisserez reposer dans ladite Eau jusques à ce que vous voyez que l'Outremer soit au fond de ladite Eau.

AVTRE.

Prenez quatre onces d'Huile de Lin, quatre onces de Cire neufve, quatre onces Arganson, une once Raisine, une once Mastic en Larme, quatre onces poix de Bourgongne, deux gros Encens, & un gros Sang de Dragon, & concassez chaque Drogue à part dans un mortier, puis faites chauffer l'Huile de Lin dans une Terrine sur le feu jusques à ce qu'il fremisse; & alors mettez-y vos Drogues l'une aprés l'autre, en sorte que le Sang de Dragon oit le dernier infusé en remuant toûjours tout avec un bâton, enfin vous con-

vous connoistrez vostre pâte faite quand elle sera gluante à vos doigts comme de la Colle, & alors vous y mettrez vostre Lapis Azuli, que vous aurez fait rougir dans le feu de Charbon, esteint tout ardent dans du vinaigre blanc, broyé sur le marbre aprés l'avoir laissé sécher, & passé dans un Tamis des plus fins comme j'ay dit cy-dessus, cela estant bien incorporé & ayant demeuré vingt-quatre heures sans y toucher pour en faire sortir l'Outremer, prenez de l'Eau de Fontaine & non d'autre, & petrissez bien avec cette Eau vostre Pâte, vous verrez sortir la premiere Teinture de Bleu, qui est la plus fine & la plus belle, vous ferez de mesme jusques à trois fois, en petrissant toûjours avec ladite Eau: Enfin pour la derniere operation, faites chauffer de ladite Eau jusques à ce qu'elle soit tiede, & d'icelle vous petrirez le reste de la matiere dont vous tirerez les cendres; & si vous voulez jetter le tout dans un Alambic, & le distiller, vous trouverez

trouverez au fond l'Or qui eſtoit au Lapis.

Il y en a qui petriſſent leur Paſte tout d'un coup dans un Vaiſſeau plein d'Eau tiede, dans lequel va l'Outremer, qu'ils laiſſent repoſer vingt-quatre heures & plus, enſuite ils vuident doucement l'Eau & l'Outremer ſe trouve au fond qu'ils font ſeicher au Soleil; ils laiſſent auſſi l'eſpace d'un mois le Lapis incorporé dans la paſte avant que d'en tirer l'Outremer, & mettent dans ladite Paſte au lieu d'Huile de Lin & de Terbentine, ſeulement de l'Huile de Terbentine, & de la Poix Noire au lieu de Poix de Bourgogne : Pour le Lapis, ils le font cuire, eſteindre & broyer de meſme façon que les precdentes.

LA LAQVE FINE.

Prenez une livre de bon breſil, que vous ferez boüillir avec trois chopines de Leſſive, faite de Cendres de Sar-

ment de Vigne, jusques à ce que cela soit diminué de la moitié, laissez-le reposer & le passez ; faites rebouillir ce que vous aurez passé avec du nouveau Bresil, de la Cochenille, & de la Terra-merita, c'est à dire seulement demie livre de Bresil & demy quarteron de Cochenille, y mettant encore une chopine d'Eau claire, qu'il faut faire bouillir de mesme jusques à la diminution de la moitié de la chopine, & la laisser rassoire, puis la passer : pour la Terra-merita il n'en faut qu'une once, remarquez qu'en retirant du Feu cette Liqueur, il y faut verser une once d'Alun calciné, & pillé bien menu ; & le faire fondre dedans en le remuant avec un baston, y adjoûtant demy gros Arsenic : Ensuite pour luy donner le corps, prenez deux os de Seiche, mettez-les en poudre & les jettez dedans, laissez seicher cela à loisir, puis le broyez avec Eau clair abondante, dans laquelle vous le laisserez tremper ; & le passerez par un linge, aprés quoy vous

en ferez de petites Tablettes que vous ferez seicher sur de la Carte : Si vous voulez faire la Laque plus rouge, mettez-y du Jus de Citron, & pour la faire plus brune, ajoûtez-y de l'Huile de Tartre.

AUTRE LAQUE.

Prenez Tondures d'Escarlattes, & mettez-les boüillir dans de la Lessive de Cendres Gravelée, ou de Tartre calciné, cette Lessive a la proprieté de separer la Teinture des Tondures d'Escarlate, quand elle aura boüilly assez long-temps ostez-là, & mettez-y de la Cochenille, du Mastic en poudre, & un peu d'Alun de Roche ; faites cuire encore le tout, puis le passez par la manche deux ou trois fois toute chaude, la premiere fois il faut presser la Manche avec deux Bastons du haut en bas, en suite ostez le Marre qui reste dans la Manche, & la lavez-bien : Repassez derechef par la manche cette Ma-

tiere liquide que vous aurez exprimée avec le baston, & vous trouverez aux costez de la Manche une Paste que vous estendrez sur un Carton, ou que vous disperserez en petites portions sur du Papier, & la laisserez seicher.

LAQVE COLOMBINE.

Prenez trois chopines de Vinaigre distilé du plus subtil, une livre de Bresil de Fernambourg du plus beau, coupez-le par petits morceaux, & faites-le tremper dans ledit Vinaigre pour le moins un mois & davantage, c'est le mieux ; en suite faites boüillir le tout au Bain-Marie trois ou quatre boüillons, puis le laissez reposer un jour ou deux, aprés quoy vous preparerez un quart d'Alun en poudre, que vous mettrez dans une Terrine bien nette, & passerez cette liqueur dans un linge, la faisant couler sur l'Alun, & la laisserez reposer un jour ; aprés cela faites re-

chauffer le tout jusques à ce que la Liqueur fremisse, laissez-là reposer vingt-quatre heures, & preparez deux os de Seiche en poudre, surquoy vous verserez vostre liqueur, laquelle doit estre un peu chaude; & vous la remuërez avec un baston jusques à ce qu'elle s'amortisse; en suite laissez-là reposer vingt-quatre heures & la passez; remarquez qu'il la faut passer avec l'Alun avant que de la jetter sur l'os de Seiche.

Marc de Laque Colombine.

Pour faire une belle Couleur de Pourpre, outre le Carmin pour l'Huile, & pour la détrempe, prenez le Marc de la Laque Colombine, qui tombe au bas de la Phiole, où il y a de l'os de Seiche, laissez-le seicher, & broyez-le, il n'y a point de Laque fine qui soit si vive: si vous le voulez mesler avec la Laque, vous donnez plus de force à la Laque.

LE VERD D'IRIS.

Prenez des Fleurs de Lys les plus bleuës, qu'on appelle autrement Iris, ou Flammes ; separez-en le dessus qui est satiné, & n'en gardez que cela, car le reste n'est pas bon, ostez-en mesme toute la petite Nervûre jaune, Pilez dans un Mortier ce que vous aurez choisy, estant bien pilé jettez dessus un peu d'eau, trois ou quatre cuillerées plus ou moins selon la quantité des Fleurs que vous aurez : Il faut que vous ayez fait fondre dans cette Eau un peu d'Alun, & de Gomme Arabie, mais fort peu, ensuite broyez bien le tout ensemble, puis le passez dans un Linge de toille forte, & mettez ce Jus dans des Coquilles, que vous ferez sécher à l'air.

Autrement.

Aprés que vous aurez mundé les Fleurs de Flammes, que vous les aurez pelées, & que vous y aurez mis un peu

pour faire les Couleurs.

d'Eau d'Alun, comme je viens de dire, jettez dessus un peu de Chaux-vive en poudre, comme si on sucroit une salade ; elle a la proprieté de luy faire changer de Couleur & le purifier, ensuite il faut en exprimer le suc dans des Coquilles.

Autre maniere.

Pilez les Fleurs d'Iris dans un mortier, exprimez-en le jus dans des Coquilles, & semez sur ce jus qui est en chacun un peu d'Alun en poudre aux unes plus qu'aux autres, pour faire de differends Verds.

Autre maniere meilleure.

Pilez de l'Alun, & concassez de la Graine d'Avignon, meslez-les ensemble avec de l'Eau, & faites boüillir le tout sur le Feu ou Cendres chaudes, jusques à ce que l'Eau soit bien jaune, puis pilez les Fleurs d'Iris dans un Mortier, & versez-y un peu de cette Eau jaune selon que vous voudrez ren-

dre le Verd clair ou brun, en suite exprimez ce Suc avec une Estamine qui soit faite de poil de Chévre, car le Linge en prendroit toute la couleur, & versez ce Suc dans de grandes Coquilles qu'il faut mettre au grand Soleil ; autrement ce Verd se moisit à l'ombre, & devient trop gluant.

Autre.

Prenez des feüilles d'Iris, hachez-les par petits morceaux, & les mettez dans un Vaisseau de Verre ou de Fayance ou encore mieux dans une Boeste de Cuivre avec de la poudre d'Alun & de Chaux vive, laissez pourrir le tout ensemble pendant dix ou douze jours, estant pourry exprimez-le dans des Coquilles, car pour que la Couleur de Bleu deviene Verte, il faut plûtost que la Fleur se corrompe, puis qu'il n'y a point de generation sans corruption : Le Verd est plus vif & plus brun quand on pile simplement les feüilles, & qu'on les exprime d'abord sans les laisser

pourrir aprés y avoir semé de la poudre d'Alun.

Autre avec de la Fleur de Violette.

Le Verd de la feüille de Violette de Mars se fait de mesme, mais il en faut une plus grande quantité, & ce Verd est plus obscur que celuy d'Iris : Remarquez qu'au lieu de Chaux, on peut mettre de la Graine d'Avignon concassée avec de l'Alun. Elle est encore meilleure que la Chaux pour changer le Bleu en Verd.

On peut faire aussi du Verd avec des Fleurs de Pensées de la mesme façon.

VERD DE VESSIE.

Prenez de petites Graines Rouges Momay, & remplissez-en avec un peu d'Alun, une vessie de Cochon que vous tiendrez penduë en une Chambre quelque temps, les Graines se corrompans se changent en cette sorte de Verd, qu'on

nomme pour cét effet Verd de Veſſie.

Autrement prenez le fruit de la Plante qu'on nomme Ramnus, pilez-le dans un mortier, & jettez-y un peu d'Alun en poudre, puis exprimez-en le ſuc, & l'enfermez dans une Veſſie, liez la Veſſie en haut, & laiſſez ſeicher ledit Verd qui ſe durcit.

STIL DE GRAIN.

Communément on le fait avec du Blanc de Troyes ; autrement du Blanc d'Eſpagne & de la Graine d'Avignon ; mais il change : de ſorte qu'il eſt mieux de le faire avec du Blanc de Plomb, ou de Ceruſe qu'il faut broyer bien fin, en détrempe ſur un Porphire, d'où il le faut lever avec une Spatule de bois, & le laiſſer ſécher dans une Chambre à l'ombre ; Enſuite prenez de la Graine d'Avignon, mettez là en poudre dans un Mortier de Marbre avec un Pilon de bois, & la faites boüillir avec de l'Eau dans un Pot de terre plombé, juſques à

pour faire les Couleurs. 155

ce qu'elle soit consommée environ du tiers ou plus, passez cette decoction dans dans un linge, & y mettez la grosseur de deux ou trois noisettes d'Alun pour l'empécher de changer de couleur; quand il sera fondu, détrempez le blanc de cette decoction, & le reduisez en forme de boüillie assez épaisse, que vous petrirez bien entre les mains, & en ferez des Trochisques que vous mettrez seicher dans une chambre bien aërée, & quand cela sera sec, vous la détremperez de méme jusques à trois ou quatre fois avec ladite decoction, selon que vous voudrez que le Stil de grain soit clair ou brun, & le laisserez seicher à chaque fois bien sec : Remarquez qu'il faut que ce suc soit chaud quand on en détrempe la paste, & qu'il faut en faire d'autres lors que le premier est corrompu, prenant garde de ne pas mettre dedans ny y faire toucher du Ferou de l'Acier; mais se servir d'une Spatule de bois.

Pour se bien servir de l'Alun.

Le meilleur moyen de se servir de l'Alun dans le Verd d'Iris, & autres compositions de Couleurs, qui changeroient sans ce Mineral, est de le concasser assez menu, & de le mettre dans un peu d'Eau sur le feu; car autrement il ne fondroit jamais bien, & de cette Eau vous en arroserez vos fleurs ou suc de Couleurs; mais le moins d'Alun est le meilleur, à cause qu'il brusle quand il y en a trop.

Pour purifier le Vermillon.

Le Cinabre où Vermillon estant fait de Mercure & de Souffre, il faut luy oster toutes les parties impures de ses mineaux qu'il a contractées, lesquelles noircissent son lustre, & le font changer; or cette purgation se fait de cette sorte.

Broyez le Cinabre en Pierre avec de l'Eau pure sur le Porphire, puis le met-

pour faire les Couleurs. 157

tez dans un Vaiſſeau de Verre ou de Fayance, & le laiſſez ſeicher, mettez-y en ſuite de l'urine & le meſlez en ſorte qu'il en ſoit tout penetré, & qu'elle ſurnage : Laiſſez repoſer le tout, & le Cinabre eſtant au fond ſortez l'urine & y en ajoûtez de nouvelle, la laiſſant ainſi toute la nuit, & continüez à changer l'urine pendant quatre ou cinq jours, juſques à ce que le Cinabre ſoit bien purifié, aprés cela verſez ſur le Cinabre de la glaire-d'œuf bien battuë avec eau claire de maniere qu'elle ſurnage, meſlez le tout avec un bâton de noyer, & laiſſez repoſer ledit Cinabre, changez de Liqueur deux ou trois fois, comme deſſus : & tenez toûjours le vaſe bien fermé pour éviter la pouſſiere, qui fait changer ledit Cinabre : Et quand vous voudrez vous en ſervir, détrempez-le avec de l'Eau gommée; de cette façon il ne change pas.

Autre maniere.

Broyez le Cinabre déſja en poudre

sur un Porphir avec de l'urine d'enfant, ou avec de l'Eau de vie, & le faites seicher à l'ombre.

Si vous voulez luy ôter son obscurité, & le faire d'un Rouge plus clair, faites infuser dans de l'Eau de vie, ou de l'urine, un peu de Saffran, & de cette liqueur broyez-en le Cinabre.

MEMOIRE

POUR FAIRE UN TRES-bel Or bruny.

IL faut que le bois des Bordures, ou autres Piéces qu'on veut dorer, soit extrémement uny, & afin de le polir encore d'avantage, passez l'oreille de chien de mer par tout. Ensuite il faut l'Encoller deux ou trois fois, de Colle faite de Rogneure de Gands blancs, & mettre neuf ou dix Couches de Blanc; quand il sera bien sec, passez la presse dessus, afin qu'il soit plus doux, aprés vous ferez tiédir sur le feu un peu de Colle avec de l'Eau, dans laquelle il faut tremper un Linge fort délié, que vous épurerez, & le passeroz encore sur le Blanc; Ensuite il faut appliquer deux ou trois Couches d'Or-couleur & davantage s'il n'a pas assez de Couleur, Lors qu'il sera bien sec, vous pas-

serez dessus un Linge sec fortement, jusques à ce qu'il soit luisant, & vous aurez de l'Eau de vie de la plus forte qui se pourra trouver, puis vous passerez sur l'Or-couleur un gros Pinceau trempé dans l'Eau de vie, mais il faut que vostre Or en feüille soit coupp' tout prest sur le Coussinet, afin de l'a pliquer aussi-tost que vous aurez pa le pinceau, & quand il sera sec, vous l polirez avec la Dent de Chien.

Pour faire la Colle de Gan.

Prenez une livre de Rognûre d Gans, mettez-là tremper dans de l'ea quelque temps, puis faites-là boüilli dans un Chaudron avec douze pinte d'eau, & la laissez reduire à deux pintes en suite il faut la passer par un Ling dans un pot de terre neuf. Pour voi si la Colle est assez forte, prenez gard lorsqu'elle est congelée, si elle est ferm sous la main.

Pour faire le blanc.

La Colle estant faite, prenez du Blanc de Craye, rappez-le avec un couteau, ou broyez-le sur le Marbre, faites fondre & chauffer vostre Colle fort chaude, tirez-là de dessus le Feu, & mettez-y du blanc suffisamment pour la rendre époisse comme de la boüillie, laissez-là infuser demy quart d'heure, & en suite remuez-là avec une Brosse de poil de Cochon.

Prenez de ce Blanc, & mettez-y encore de la Colle, afin de le rendre plus claire pour la premiere & seconde Couche, qu'il faut appliquer en battant du bout de la Brosse.

Observez de laisser bien seicher chaque Couhe, avant que d'en remette une autre, si c'est du Bois il en faut bien douze, & si c'est sur du Carton, six ou sept suffisent.

Cela fait prenez de l'eau, trempez-y une Brosse douce, égoutez-là entre vos mains, & frottez-en vostre Ouvrage

pour le rendre plus uny, auſſi-toſt que voſtre Broſſe eſt pleine de Blanc, il faut la relaver, & meſme changer d'eau lors qu'elle eſt trop blanche.

L'on peut auſſi ſe ſervir quelquesfois d'un petit Linge moüillé, comme de la Broſſe.

Voſtre Ouvrage eſtant bien uny, laiſſez-le ſeicher, & lorsqu'il eſt ſec, prenez de la Preſle, où un morceau de toille neufve, & frottez pour le rendre doux.

Pour faire l'Aſſiette de l'Or, & de l'Argent, propre à Dorer d'une autre Maniere.

Prenez un quarteron de Bol fin, bien choiſi, qui happe à la Langue, & qu' ſoit gras ſous la main, mettez-le trempe dans de l'eau pour le faire diſſoudre puis le broyez, y ajoûtant gros comme une Aveline de Crayon de Pierr de Mine, & gros comme un pois de Sui de chandelle que vous preparerez ainſi.

Faites-le fondre, puis jettez-le d

pour faire l'Or bruny. 163

de l'Eau fraiche, & le maniez dedans pour vous en servir; la grosseur d'un pois suffit à chaque broyée.

En broyant, on peut jetter un peu d'Eau de Savon parmy le Bol. Cette Composition estant broyée, vous la mettrez dans de l'Eau claire, que vous changerez de temps en temps, pour la conserver.

Lors que vous voudrez vous en servir, détrempez-le avec de la Colle fondüe un peu tiede, & si elle est aussi forte que celle dont vous avez blanchy, vous y mettez le tiers d'eau, & vous la meslerez avec le Bol, que vous rendrez de l'époisseur de Crême douce, puis vous l'appliquerez avec un Pinceau sur vostre Ouvrage, en mettant trois ou quatre Couches que vous laisserez bien seicher avant que d'en appliquer un autre : estant tout sec avant que de Dorer ou Argenter frottez un peu avec un Linge doux.

Quand on veut faire servir cette Assiette à l'Or, il y faut ajoûter un peu de Sanguine,

Pour appliquer l'Or & l'Argent.

Mettez en égout la Piéce que vous voulez Dorer ou Argenter, moüillez-en un endroit avec un gros Pinceau trempé dans de l'eau claire, puis appliquez voſtre Or, que vous aurez coupé ſur un Couſſin de cuir, il faut le prendre avec du Cotton, ou une palette de petit Gris; tout eſtant Doré, laiſſez-le ſeicher, non pas au Soleil ny au Vent, eſtant ſuffiſamment ſec, Bruniſſez avec la Dent de Chien.

Pour voir s'il eſt ſec éprouvez-en, paſſant la Dent en de petits endroits, ſi elle ne coulle pas aiſément, & qu'il s'écorche, c'eſt une marque qu'il n'eſt pas ſec.

D'ailleurs, prenez garde qu'il ne le ſoit pas trop, car il en donne plus de peine à brunir, & n'a pas tant d'éclat. Dans les grandes chaleurs, trois ou quatre heures ſuffiſent pour le ſeicher ; mais quelquesfois il faut bien un jour & une nuit.

Pour Matter l'Or.

Faites un Vermeil avec de la Sanguine, un peu de Vermillon & du blanc d'Oeuf bien battu, broyez le tout ensemble sur le Marbre, & mettez-en dans les renfoncemens, avec un Pinceau fort delié.

Pour Matter l'Argent.

Prenez du Blanc de Ceruse, broyez-le à l'eau, puis detrempez-le avec de la Colle de Poisson ou de Gan fort claire, la premiere est la plus belle, on l'applique avec le Pinceau sur les endroits qu'on veut Matter.

POUR FAIRE L'OR ET l'Argent en Coquille.

Jettez des Feüilles d'Or sur un Marbre bien net, selon la quantité que vous en voulez faire, & broyez-le avec du Miel sortant de la Ruche, ou pour

jusques à ce qu'il soit extremément doux sous la Molette, ensuite mettez-le dans un Verre d'eau claire, Remuez-le, & le changez d'eau jusques à ce qu'elle demeure claire. Il faut avoir pour un sol d'eau forte, verser vostre Or dedans, & l'y laisser tremper deux jours, puis on retire l'Or, & cette eau forte peut servir une autre fois, c'est de mesme pour l'Argent.

Quand on veut appliquer l'un & l'autre, il faut les détremper avec une ou deux gouttes d'eau un peu Gommée, & pour le lisser mieux, que ce soit de l'eau de Savon. Il est bon aussi de mettre sous l'Or un lavis de Pierre de Fiel, il en paroist plus beau.

Il ne faut mettre de l'Or & de l'Argent dans les Mignatures, que le moins qu'il se peut, excepté des Filets tout autour parce que cela sent l'Image de balle.

FIN.

TABLE
DES ARTICLES
contenus dans ce Livre.

DE la Dfference de la Mignature aux autres Peintures, page 1. article i.
La maniere de calquer, page 3. art. ij.
La reduction au Petit-pied, p. 3. art. iij.
De plusieurs autres manieres de Desseigner p. 5. Art. iiij.
Des Compas de Mathematique, p. 7. art. v.
Desseigner vostre piece au Carmin, p. 9. art. vi.
Comme il faut tendre son Vestin, p. 10. article vij.
Des Couleurs dont on se sert, p. 12. article viii.
Pour tirer le plus fin des Couleurs de terre & autres matieres lourdes, p. 13. art. ix.

TABLE.

Comme il faut se servir dans les Couleurs de Fiel de Beuf ou d'Anguille, p. 14. article X.

Pour les purifier par le feu, p. 15. art. XI.

Comme il les faut délayer, & se servir des Coquilles de Mer, p. 16. art. xij.

Pour connoistre si elles sont bien gommées, page 18. art. xiij.

De la maniere de placer ses Couleurs sur la Palette, page 19. art. xiv.

Des Pinceaux, page 20. art. xv.

Du Iour qu'il se faut donner pour travailler, page 22. art. xvj.

Des Mélanges, p. 23. art. xvij.

De l'Ebauche, page 23. art. xviij.

Comme il faut pointiller, p. 24. art. xix.

Qu'il faut faire perdre & Noyer les Couleurs les unes dans les autres p. 25. art. xx.

Comme il faut rehausser, p. 26. art. xxj.

De la maniere de se servir des couleurs, page 26. art. xxij.

Des Fonds Bruns, p 27. art. 23.

Des Fonds Verdâtres, p. 28. art. xxiv.

D'une Gloire sur un Fond, p. 29. art. xxv.

TABLE.

D'un Fond de Gloire, p. 30. art. xxvj.
Vn Ciel de Iour, p. 31. art. xxvij.
Des Nuages, page 32. art. xxviij.
Vn Ciel de Nuit ou d'Orage, p. 33. art. xxix

DES DRAPERIES.

La Bleuë, pag. 34. art. xxx.
La Rouge de Carmin, page 35. art. xxxj.
La Rouge de Vermillon, p. 36. art. xxxij.
La Rouge de Laque, p. 36. art. xxxiij.
La Violette, page 37. art. xxxiv.
La couleur de chair, p. 37. art. xxxv.
La jaune, page 38. art. xxxvj.
Autre Iaune, page 38. art. xxxvij.
La Verte, page 39. art. xxxviij.
La Noire, page 39. art. xxxix.
La Blanche de laine, p. 40. art. xl.
La Grise, p. 40. art. xli.
La minime, p. xli art. xlii.
Des Draperies changeantes, page 41. art. xliij.
De la Violette changeante en Bleu, p. 42. art. xliv.
La Violette changeante en Iaune, p. 42. art. xlv.

TABLE

La rouge de Carmin chargeante en jaune, page 43. art. xlvi.

La rouge de Laque de mesme, page 43. article xlvii.

La verte changeante en jaune, page 43. article xlviii.

De plusieurs autres Couleurs, & de l'union qu'il faut observer, page 43. art. lxix.

D'autres Couleurs salles. & de leur accord, pag. 44. art. l.

Des Linges blancs sans relever. p. 45. article li.

D'autres en relevant, p. 45. art. lii.

Des Linges Iaunes, p. 46. art. liii.

Des Linges transparens, p. 47. art. liv.

Du Crespe, p. 48. art. lv.

Pour Tabizer les Etoffes, p. 49. art. lvi.

Comme on fait distinguer les Draperies de Soye & de Laine, p. 49. art. lvii.

Des differentes qualitez des Couleurs, page 50. art. lviii. & suivans.

Des Dentelles & des Points, page 53. art. lxii.

Des Fourrures, p. 53 art. lxiii.

TABLE.

De l'Architecture de Pierre, page 54.
art. lxiv.

De celle des Bois, page 55. art. lxv.

DES CARNATIONS.

Des Carnations en general, p. 55. art. lxvi.

De celles des Femmes & des enfans, & de tous les Coloris tendres, p. 56. art. lxvii.

De celuy des Hommes, p. 57. art. lxviii.

De la premiere Ebauche de Rouge, page 57. article lxix.

Des Teintes, page 58. art. lxx.

La seconde Ebauche de Verd, page 59. article lxxi.

Pour donner la force aux Ombres, & les finir, page. 60. art. lxxii.

Pointiller & finir les clairs, page 61. article lxxiii.

Des yeux, page 63. art. lxxiv.

De la bouche, p. 64. art. lxxv.

Des mains, & de toute la carnation, page 65. art. lxxvi.

Des Sourcis & de la Barbe, page 65. article lxxvii.

Des Cheveux, pag 66. article lxxviii.

TABLE.

Pour adoucir son Ouvrage, page 67 article lxxix.

Des differens Coloris, page 60. art. lxxx.

De celuy de Mort, page 69. art. lxxxi.

Le Fer, page 70. article lxxxii.

Le Feu & les Flammes. page 71. article lxxxiii.

La Fumé, page 71. article lxxxiv.

Les Perles, page 71. art. lxxxv.

Les Diamans, & autres pierreries, page 72. art. lxxxvi.

Des Figures d'Or & d'Argent, page 72. article lxxxvii.

De l'Vtilité des instructions particulieres contenuës dans ce Livre, page 73. article lxxxviii.

DES PAISAGES.

page 75. article lxxxix.

Des Terrasses, page 76. art. lxxxx.

Des Eaux, des Mazures, des Rochers, & autres choses qui se rencontrent dans un Païsage, p. 78. art. lxxxxi.

Des Arbres, page. 80. art. lxxxxij.

TABLE DES FLEURS.

page 83. art. lxxxxiii.
Comme il faut les Ebaucher & Finir,
page 85. article lxxxxiv.
Des Roses, page 86. art. lxxxxv.
Des Tulippes, page 89. article lxxxxvj.
Des Anemônes, page 94. art. lxxxxvij.
L'Oeillet, page 98. art. lxxxxiii.
Le Montargon, p. 99. art. lxxxxix.
L'Hemorocale, p. 100. article c.
Les Hyacintes, p. 101. art. ci.
La Peone, p. 102. art. coii.
Les Primes-veres, p. 104. art. ciii.
Les Renoncules, p. 105. art. civ.
Les Crocus. page 106. art. cv.
L'Iris, page 107. art. cvi.
Le Iassemin, p. 109. art. cvii.
La Tubereuse, page 110. art. cviij.
La Fleur d'Elebore, page. 110. art. cix.
Le Lys, page 111. art. cx.
Le Perce-Neige, page 111. art. cxi.
La Ionquille. page 112. art. cxii.
Les Narcisses, p. 112. art. cxiii.
Le Soucy, pag. 113. article cxiv.
La Rose d'Inde, page 103. art. cxv.

TABLE.

L'*Oeillet d'Inde*, page 114. art. cxvi.
Le *Soleil*, page 115. art. cxvii.
La *Passe-Rose*, page 115. art. cxviii.
Les *Oeillets de Poete*, ceux d'*Espagne*, & les *Mignardises*, page 115. art. cxix.
La *Scabieuse*, page 116. art. cxx.
La *Gladiole*, page 17. art. cxxi.
L'*Epatique*, page 118. art. cxxii.
La *Fleur de Grenadier*, page cxix. article cxxiii.
La *Fleur de Febves d'Inde*, page 119. art. cxxiv.
L'*Ancolie*, page 120. art. cxxv.
Le *Pied d'Alouette*, page 120. art. cxxvi.
Les *Violettes* & les *Pensées*, page 121. article cxxvii.
Le *Muscipula*, p. 121. article cxxviii
L'*Imperiale*, p. 122. art. cxxix.
Le *Siclamen*, p. 123. art. cxxx.
La *Geroflée*, p. 124. art. cxxxi.
Des *Fruits* & des *Animaux* en general, page 126. art. cxxxii.
De quel *Blanc* il faut se servir, page 126. art. cxxxiii.
Des differentes manieres de peindre en

TABLE

Mignature, page 127.
De ses avantages & commoditez, p. 128.
Qu'il faut s'en tenir à cultiver son Talent, page 129.
Qui est important d'apprendre à Desseigner, page 131.
SECRET *pour faire le Carmin*, p. 135.
Pour faire l'Outremer. p. 136.
AUTRES SEGRETS *pour faire diverses couleurs*, page 139.
Le Carmin, page 139
L'Outremer, page 141.
Autre maniere, p. 143.
La Laque Fine, p. 145.
Autre Laque, p. 147.
La Laque Colombine, p. 148.
Marc de la Laque Colombine pour faire une Couleur de Pourpre, p. 149.
Le Verd d'Iris, p. 150.
Autre, p. 150.
Autre maniere, p. 151.
Autre maniere meilleure, p. 151.
Autre, p. 152.
Autre avec de la Fleur de Violette. p. 153.
Le Verd de Vessie, p. 153.

TABLE.

Stil de Grain, p. 154.
Pour se bien servir de l'Alun, p. 156.
Pour purifier le Vermillon, là mesme.
Autre maniere, page 157.
POUR FAIRE UN TRES-BEL
 OR BRUNY. p. 159.
Pour faire la Colle de Gan. p. 160.
Pour faire le Blanc, p. 161.
Pour faire l'Assiette de l'Or & de l'Argent, propre à Dorer d'une autre maniere, p. 162.
Pour appliquer l'Or & l'Argent, p. 164.
Pour Matter l'Or, page 165.
Pour Matter l'Argent, là-mesme.
Pour faire l'Or & l'Argent en Coquille, là-mesme.

FIN.

www.ingramcontent.com/pod-product-compliance
Lightning Source LLC
Chambersburg PA
CBHW071535220526
45469CB00003B/786